무인양품
디자인2

無印良品　無印

무인양품 디자인2

닛케이디자인 엮음 | 이현욱 옮김

미디어샘

심플 미니멀 라이프의 시작
무인양품의 변함없는 가치관

무인양품은 1980년 일본에서 시작되었다. 대량 생산·소비가 절정으로 치닫고 사람들은 보다 높은 부가가치를 추구했던 시대였다. 이러한 시대 흐름에 반기를 들고 등장한 것이 바로 무인양품이다.

화려함을 배제하고 간소함을 추구하는 자세, '소재'에서 새로운 가치를 발견하는 미의식, '이것이 좋다'가 아니라 '이것으로 충분하다'라는 절제된 선택을 하는 지성, 단순하면서도 치밀하게 계산된 디자인 등등.

무인양품의 근저에 흐르는 '사상'은 일본 고유의 문화와 미의식이라는 토양에서 만들어졌다. 36년이라는 시간이 흐르는 동안 변함없이 유지되었다. 나아가 무인양품의 사상은 전 세계로 전파되었고 무인양품의 열렬한 팬이 전 세계에 존재한다. 이미 무인양품 비즈니스는 3분의 1이 일본 이외의 장소에서 이루어지고 있다.

"본질적인 기능에 충실하고 디자인이 뛰어나며 가격이 합리적이라면 세계적으로 잘 팔릴 것이다." 그 말대로 일본에서 탄생한 무인양품은 지금 '세계의 무인양품'으로 진화를 거듭하고 있다. '하나하나의 제품을 정성 들여 만드는 비즈니스'에서 '생활방식을 디자인하여 라이프스타일을 제안하는 브랜드'로 변화하고 있다.

현재진행형인 무인양품의 진화를 상징하는 2가지 키워드가 있다. 바로 'Compact Life'와 'Micro Consideration'이다.

'Compact Life'는 무인양품이 꾸준히 추구해온 '기분 좋은 생활'을 해외

시장에 진출하면서 새롭게 해석하며 더 알기 쉽도록 만든 콘셉트다.

'Micro Consideration'이란 무인양품의 상품 개발을 관통하는 '작은 배려이자 세심한 시선'이다. 명실상부 글로벌 기업으로 거듭난 지금도 화려함을 추구하기보다 인기 상품을 꾸준히 업그레이드시킨다. 무인양품의 뚝심이야말로 성공적인 가도를 걷는 비결이 아닐까.

이 책의 집필 목적은 글로벌 브랜드로 성장해가는 무인양품의 현재를 취재하여 진화 과정에서 변한 것과 변하지 않은 것을 알리는 것이다. 성장하는 브랜드, 사랑받는 브랜드로 존재하는 비밀이 그곳에 있을 것이라 생각하기 때문이다.

무인양품은 디자이너의 이름을 노출하지 않는다. 하지만 그렇기 때문에 세계적인 디자이너들이 함께 일하고 싶어 하는 브랜드기도 하다. 이 책에서는 무인양품과 오랜 시간 협업을 이어온 콘스탄틴 그리치치 Konstantin Grcic, 샘 헥트Sam Hecht, 재스퍼 모리슨Jasper Morrison 등 3명의 세계적인 디자이너에게 "무인양품의 본질은 무엇인가?"라는 질문을 던졌다. 이에 대한 답도 눈여겨봐주었으면 좋겠다.

닛케이디자인 편집부

무인양품 디자인 2
차례

머리말　　4

진화1

Compact Life 기분 좋은 생활

세계로 뻗어나가는 'Compact Life'　　**12**
점점 역할이 커지는 인테리어 어드바이저　　**24**
'인테리어 어드바이저'의 존재를 알리다　　**32**
새로운 인기 상품을 만드는 '1+1=1'　　**34**

Column　'일하는 공간에도 좋은 느낌을'　　**40**
Column　3명의 디자이너가 만든 '무지 헛'　　**45**
Column　홍콩에서 열린 '수납'을 테마로 한 전시회　　**50**
Interview　양품계획 대표이사 사장 겸 집행위원 마쓰자키 사토루　　**57**
　　중국 그리고 미국으로−무인양품의 세계 진출

진화2

Micro Consideration 세심한 배려

다리 달린 스프링 매트　　**72**
외형은 바뀌지 않아도 내부는 계속 진화한다

목이 편한 워셔블 터틀넥　　**80**
인기 상품을 업그레이드하여 니트의 새로운 기준을 제시하다

Column　'전용 소재'로 인기상품을 만들다　　**85**

발 모양 직각양말　　**89**
꾸준한 개선으로 무인양품의 대표 상품이 되다

푹신 소파　　**94**
소재 변경으로 매출의 V자 회복을 달성하다

잘 벗겨지지 않는 풋커버　　**99**
기능과 디자인을 모두 잡는 대대적인 리뉴얼

만드는 사람의 의도를 강요하지 않는 게 무인양품 스타일　　**104**
어지러움 속에 상품 개발의 힌트가 숨어 있다　　**114**

Interview　새로운 해석으로 다시 태어나는 무인양품　　**126**

진화3 거점매장 디자인

무인양품 유락초(도쿄) **142**
무인양품의 모든 것이 있는 거점매장

MUJI Fifth Avenue(뉴욕) **157**
5번가에 탄생한 미국의 거점매장

무인양품 상하이 화이하이 755(상하이) **168**
'중국 최초'가 한가득! 상하이 세계 거점매장

인터뷰 World Designers
세계적인 디자이너 3인이 본 무인양품

Interview **콘스탄틴 그리치치** **188**
무인양품이란 무엇인지 항상 되물어보며 디자인한다

Interview **샘 헥트** **200**
무인양품의 디자인은 '인생의 일부'

Interview **재스퍼 모리슨** **212**
무인양품의 디자인은 간단하지 않다

無印良品　無印

1

진화1
Compact Life
기분 좋은 생활

일본에서 탄생한 무인양품이 세계로 뻗어나간다.

무인양품이 바라는 바를 전 세계에 전하고자

무인양품은 진화를 멈추지 않는다.

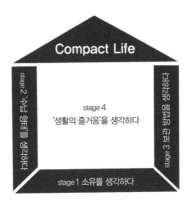

Compact Life

stage 2 '수납 형태'를 생각하다

stage 3 '관리 방법'을 생각하다

stage 4
'생활의 즐거움'을 생각하다

stage1 소유를 생각하다

세계로 뻗어나가는
'Compact Life'

무인양품은 '기분 좋은 생활'을 추구한다.
이제 'Compact Life'라는 생활 방식을 담아 새로이 세계를 향해 나아간다.

양품계획이 운영하는 '무인양품'이 해외 진출에 속도를 내고 있다. 2011년 2월기(2010년 3월~2011년 2월)의 해외 사업 매출 비율은 11.6%였다(연결 기준). 그러던 것이 급속도로 상승하다 불과 5년 만인 2016년 2월기(2015년 3월~2016년 2월)의 해외 사업 매출 비율은 전체 매출의 35.5%를 기록했다.

매장 수 증가로도 이를 알 수 있는데, 2016년 2월 현재 무인양품은 26개 국가에 진출해 344점의 해외 매장이 있다. 이 기세라면 몇 년 후에는 일본 매장보다 해외 매장이 더 많아질지도 모른다. 무인양품은 명실상부한 글로벌 브랜드로 변모하고 있다.

글로벌 브랜드로의 변화에 따라 현재 무인양품이 강력하게 추진하는 것이 바로 'Compact Life'라는 콘셉트다. 즉 무인양품 상품의 강점 중 하나인 '수납'을 중심으로 생활을 정돈하고, 군더더기 없는 디자인과 범

용성 높은 상품을 제안하여 '심플하고 쾌적한 생활 방식'을 추구한다.

1980년에 설립된 무인양품은 '이것이 좋다'가 아닌 '이것으로 충분하다'라는 절제된 선택을 선호하는 사고방식을 추구해왔다. '이것으로 충분하다'라는 사고방식은 체념을 뜻하는 것은 아니다. 소재 개선, 생산 공정 단축, 포장 간소화 등 불필요한 과정이 제거된 합리적인 상품 개발로 '이것으로'의 수준을 끌어올려 풍요로운 생활로 이끈다. '이것으로 충분하다'는 무인양품이라는 브랜드의 근본이 되는 사상이다.

적당히 포기하는 게 아니다. 자신감 있게 '이것으로 충분하다'고 자부하는 것이다. 무인양품은 이러한 라이프스타일을 '기분 좋은 생활'이라 표현해왔다.

'이것으로 충분하다'라고 자신 있게 말할 수 있는 '기분 좋은 생활'은 어느 정도 보장된 생활수준이 전제되어야 한다. 소비자가 다양한 상품과 서비스를 체험하고 필요 여부를 판단할 수 있는 경험치가 필요하기 때문이다. 최근 몇 년간 이러한 소비자층이 일정 이상 형성된 신흥경제국이 많아졌다. 이들을 대상으로 '기분 좋은 생활'을 지금보다 더 알기 쉽게, 글로벌하게 알리기 위해 선택한 키워드가 'Compact Life'라 할 수 있다.

구체적인 방법 확립

'Compact Life'라는 콘셉트에 주목하게 된 직접적인 계기는 무인양품이 홍콩에서 실시한 '옵저베이션' 조사였다. 옵저베이션은 상품 개발을 위해 실시하는 소비자 관찰 방법인데, 해외 상품 개발을 위해 2014년 11월에 홍콩에서도 실시되었다. 이때 일본에서 파견된 직원 6명과 홍콩 현

무인양품의 해외 전개

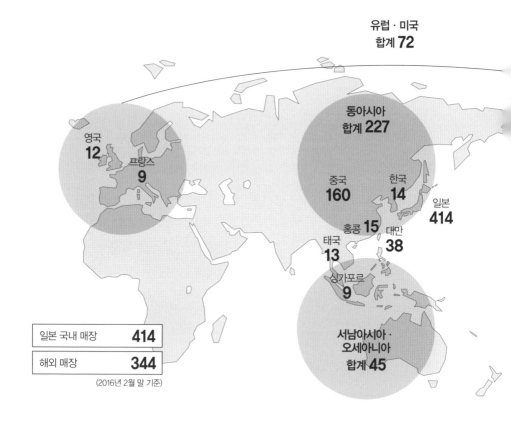

유럽 · 미국
합계 **72**

동아시아
합계 **227**

영국
12

프랑스
9

중국
160

한국
14

일본
414

태국
13

홍콩 **15**

대만
38

싱가포르
9

서남아시아 ·
오세아니아
합계 **45**

일본 국내 매장	**414**
해외 매장	**344**

(2016년 2월 말 기준)

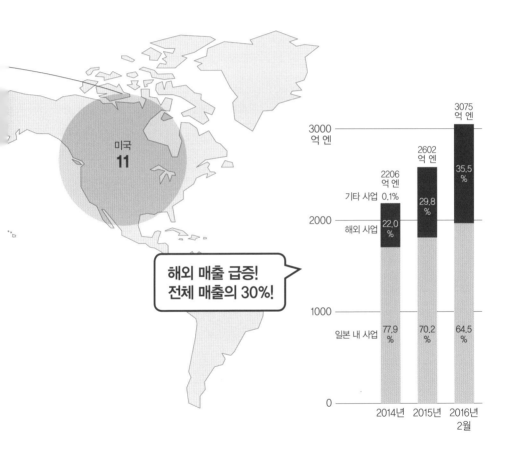

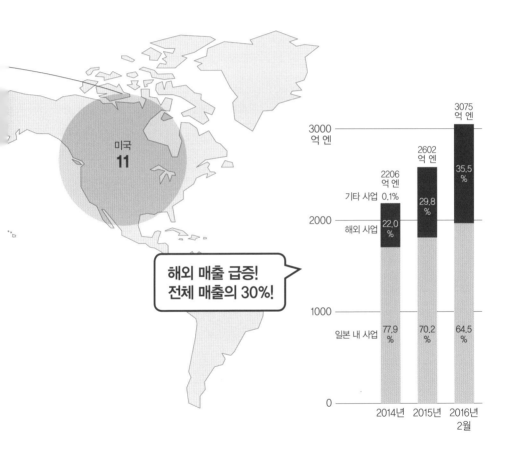

지법인 직원 4명이 두 팀으로 나뉘어 4일간 홍콩 내 일반 가정 20곳을 방문하여 '관찰'했다.

그 결과 한 가지 사실을 도출했다. "토끼장으로 비유되기도 하는 일본의 좁은 주거 공간에서 사람들이 기분 좋게 살 수 있도록 무인양품은 지혜를 모아왔는데, 홍콩도 일본과 완전히 똑같은 상황이었습니다." 라고 생활잡화부 기획디자인실 실장 야노 나오코가 말했다. 땅이 좁고 인구가 많은 홍콩은 일본 이상으로 주택 사정이 좋지 않다는 것을 실감했다고 한다. 방문한 집 모두 물건으로 가득 차 있었던 것이다.

그즈음 영국 런던에서도 비슷한 사실을 발견했다. 무인양품이 런던 지역 대학생들과 협력하여 옵저베이션을 실시하고 이를 졸업 작품 제작으로 발전시킨다는 계획이 발견의 계기였다.

런던 옵저베이션에 대해 야노 나오코 실장은 다음과 같이 말했다. "런던 역시 '좁은 공간을 활용하여 얼마나 효율적으로 물건을 수납할 수 있을지'를 주제로 선택한 학생이 많았습니다." 런던에도 경제적인 이유로 소형 셰어하우스에 거주하는 젊은 층이 많아서 평소 '어떻게 하면 공간을 효율적으로 활용할 수 있을지'에 대한 고민이 많았다는 것이다.

무인양품은 효율적인 수납이 가능한 '모듈 설계'가 강점이다. 즉 애초부터 가구나 잡화를 함께 사용할 것을 고려해 말끔하게 수납할 수 있는 크기로 만든다. "좁은 공간을 얼마나 알차게 이용할 것인가. 이와 관련하여 일본에서 쌓은 '기분 좋게 생활하기 위한 노하우'는 전 세계의 대도시권에서도 통용된다."라는 사실을 발견했다. '기분 좋은 생활'을 'Compact Life'로 바꾸어 세계시장에서 프로모션을 실시하기로 했다.

무인양품은 이미 '무인양품식 생활 정리법'을 네 가지 단계로 알기 쉽

게 정리해 고객에게 제공하고 있다(18~19쪽 참고). 먼저 많은 물건 중에 정말 필요한 물건만 고르고(stage 1), 그것들을 효율적으로 수납할 수 있는 '도구'를 생각하고(stage 2), 알기 쉬운 규칙을 정해 물건을 보관하고 (stage 3), 마지막으로 말끔히 정리된 공간에서 자신이 좋아하는 물건을 보고 즐기면 된다(stage 4). 이것이 무인양품이 제안하는 'Compact Life' 실현에 이르는 길이다.

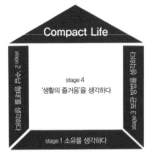

stage 4
'생활의 즐거움'을 생각하다

stage 3 보관 방법을 생각하다

stage 2 '수납 형태'를 생각하다

stage 1 소유를 생각하다

무인양품이 내건
'Compact Life'라는 슬로건은
단순한 콘셉트가 아니다.
네 단계로 정리해놓은
무인양품식 생활 정리 노하우다.

소유를 생각하다
정말 필요한 것만 소유한다.

Think about
your possessions.

Keep only what
is truly necessary.

stage 2

'수납 형태'를 생각하다
생활과 조화를 이루는
수납으로 설계한다.

Think about
the shape of storage.

Plan storage so that it fits
into your life.

stage 3

보관 방법을 생각하다
사용하기 쉽게 보관한다.

Think about
how to store items.

Consider how items are used when
storing them.

stage 4

'생활의 즐거움'을 생각하다
'계절 변화'와 '애착이 가는 물건'으로
생활을 즐긴다.

Think about
enriching your life.

Enjoy your life through changing
seasons and cherished items.

현재 상태 파악하기

사진을 찍어서
객관적으로 판단한다.

선별하기

전부 꺼낸 다음
'두근거리는 물건'만 남긴다.

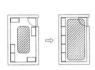

배치하기

한곳으로 모아
'자유로운 공간'을 만든다.

범용성 고려하기

크기와 용도에 따라
변화하는 수납을 선택한다.

통일하기

'너저분한 것' '불균형한 것'
'제각기 다른 것'을 없앤다.

정리하기

사용자 · 목적 · 장소별로
정리한다.

수납하기

빈도 · 목적별로 정리하고
마지막에 라벨로 표시해둔다.

Compact Life

군더더기 없는 디자인과 범용성 높은 상품으로
생활을 정돈하여 사용자의 개성이 드러나는
'기분 좋은 생활'을 실현한다.

무인양품의 제안

'기분 좋은 생활'

글로벌 전개

Compact Life

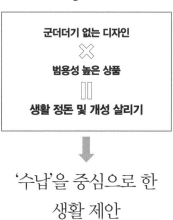

군더더기 없는 디자인

✕

범용성 높은 상품

〓

생활 정돈 및 개성 살리기

'수납'을 중심으로 한
생활 제안

'Compact Life'는 무인양품의 장점인 '수납'을 바탕으로 한
생활의 제안이자 구체적인 정리 방법이다. 군더더기 없는 디
자인과 범용성 높은 상품을 함께 사용하면서 다양한 수납용
가구로 생활과 주거를 정리할 수 있도록 제안한다. 이어지는
여러 장의 사진은 무인양품 상품을 활용한 수납 사례다.

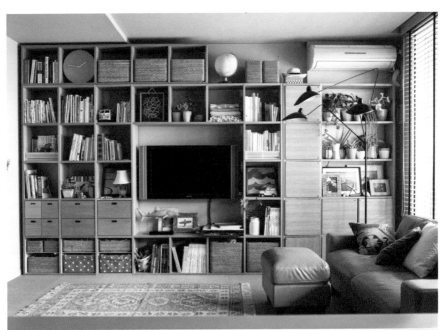

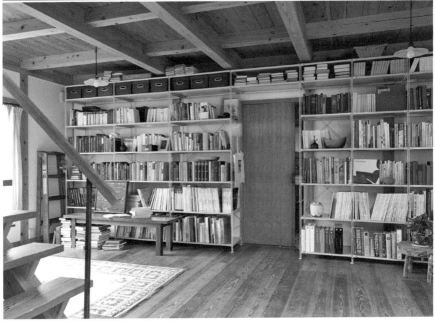

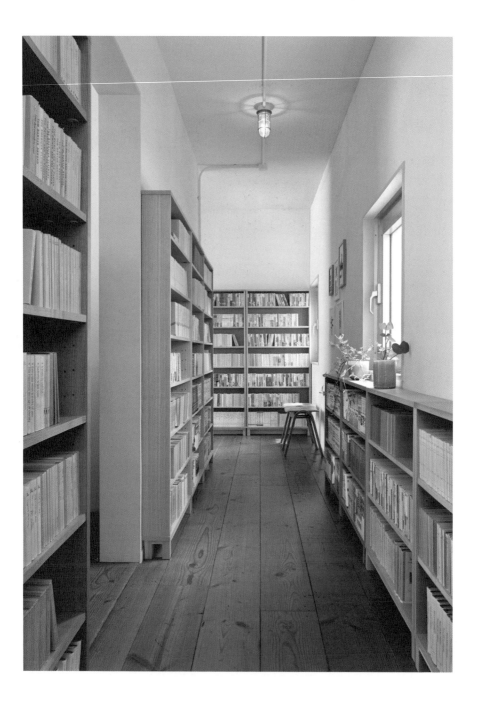

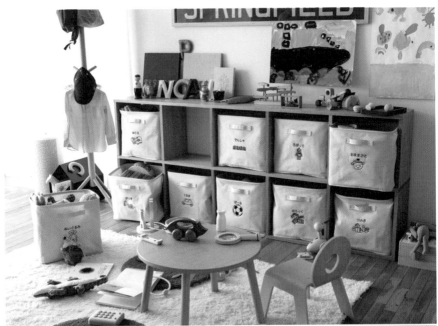

점점 역할이 커지는
인테리어 어드바이저

본격적인 라이프스타일 제안을 강화하다.
'생활 디자인'의 최전선에서 활약하는 인테리어 어드바이저!
무인양품의 인재 교육은 지금도 진화 중이다.

'Compact Life'를 세계적으로 전개한다'는 것은 무인양품이 '본격적인 라이프스타일 제안'으로 중심축을 옮긴다는 의미다. 무인양품은 설립 당시부터 '소재 선택' '공정 개선' '포장 간소화'라는 세 가지 원칙 아래 합리적이고 심플한 상품을 개발해왔다.

군더더기 없고 미니멀한 상품 디자인은 많은 '무인양품 팬'을 사로잡았다. 무인양품 상품은 일상 소품 및 잡화부터 의류, 식품, 가구까지 7000여 품목에 달한다.

하지만 생활잡화부 기획디자인실 실장 야노 나오코에 따르면, 해외에서는 아직 무인양품이 '일상 소품 및 잡화'라는 이미지가 강하다고 한다. '생활과 주거의 디자인을 제안하는 무인양품'이라는 이미지를 심어주는 데 'Compact Life'가 큰 추진력이 될 것이다.

지금까지의 무인양품이 하나하나의 상품을 독자적인 가치관을 바탕으

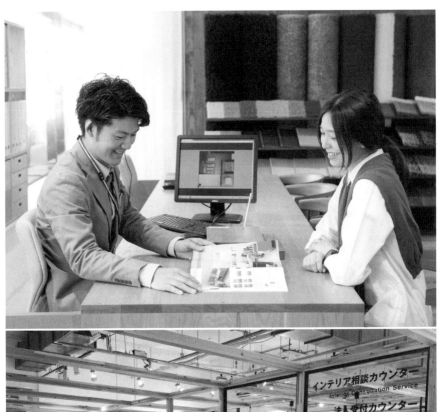

IA의 상담 모습. 2015년 9월에 리뉴얼하면서 무인양품 유락초점에 '유락초 리노베이션 센터'를 마련했다. 길고 널찍한 테이블에 서 고객 상담이 이루어진다.

로 디자인해왔다면, 앞으로의 무인양품은 한 계단 올라서서 다음 단계로 나아가려 하고 있다. 상품을 어떻게 활용하면 좋을지, 소비자가 꿈꾸는 삶을 실현시키는 조합은 무엇일지 좀더 멀리 내다보고 좀더 넓은 시각에서 생각한다. 하드웨어뿐만 아니라 소프트웨어까지 포함하여 라이프스타일 제안을 강화해나가는 것이다.

이때 고객과 직접 얼굴을 마주하는 매장 직원의 능력이 중요하다. 그중에서도 특히 인테리어 제안 능력이 필수다. 그래서 무인양품은 '인테리어 어드바이저(이하 IA)'의 증원과 서비스 능력 향상에 힘쓰고 있다.

무인양품이 IA 제도를 도입한 것은 2004년이다. 현재는 일본 내에 92명, 홍콩, 중국, 대만, 한국, 싱가포르 등 해외에 총 36명의 IA가 활동 중이다. 앞으로도 꾸준히 IA 인력을 확충해나갈 계획이다.

인테리어 어드바이저 100인 체제

IA가 되기 위해서는 사내 시험(면접, 필기)에 합격해야 하는데, 합격자가 6개월에 10명일 정도로 문이 매우 좁다. IA가 되고 나서도 교육은 계속되는데, IA 업무에 대한 관심 도모 취지로 6개월에 한 번 사내 연수를 실시하고 있다. IA 연수는 하루씩 '자다(침실)' '앉다(거실, 다이닝룸)' '정리하다(수납)'라는 주제로 총 3일간 이루어진다. IA 연수에는 매번 약 70명이 참가한다.

현재 목표는 일본 내 IA를 100인 체제로 구축하는 것이다. 이를 위해 2016년 IA의 상위 직위인 SIA(시니어 인테리어 어드바이저) 직위를 신설했다. 무인양품은 일본을 10개 지역으로 나누어 관리하는데, 지역마다 SIA 1명을 배치하고 해당 지역의 IA 교육을 담당하게 했다.

SIA의 상위 직위는 IAM(인테리어 어드바이저 매니저)이다. IA 전체의 매니지먼트와 사외로의 정보 발신 및 사무실 디자인에 관한 문의·상담 등 법인 관련 업무를 담당하며 현재 9명이다. 무인양품은 'IA, SIA, IAM'이라는 체제로 순조롭게 정비해나가고 있다.

한편 "시장은 존재하지만 지금껏 무인양품이 조사하지 못했던 분야, 예를 들어 사무실이나 주택 리노베이션과 같은 분야를 개척하고 있습니다."라고 IAM 요코야마 히로시가 말했다. IA의 업무를 지원하는 시스템의 일환으로 매장에 두 종류의 3D 시뮬레이터가 준비되어 있다. 하나는 '인테리어 상담회'를 개최하는 매장은 모두 이용 가능하고 '무인양품 온라인 스토어'에도 있는 보통의 3D 시뮬레이션이다. 다른 하나는 무인양품 유락초점과 무인양품 캐널시티 하카타점 등 일부 주요 매장에서만 사용 가능한 고도의 3D 시뮬레이션이다. IA는 상담 고객의 희망 사항을 듣고 3D 시뮬레이션으로 가구를 선택 및 배치하여 인테리어 디자인을 제안한다.

IA 제도의 성과는 숫자로도 드러나는데, IA가 대응하는 상담 건수는 연간 3만 건에 달한다. 그중 약 60%가 수납에 관련된 내용이었으니 무인양품답다고 할 수 있다. IA가 대응한 상담 1건당 판매 단가는 약 16만 엔에 달한다고 한다. 마쓰자키 사토루 사장도 IA제도에 큰 기대를 걸고 있다며 '2015년도 IA의 판매액은 약 42억 엔이었고, 2016년도에는 50억 엔을 달성하는 것이 목표'라고 했다.

리노베이션 사업 개척

IA는 신규 사업에서도 중요한 역할을 한다. 무인양품은 2015년 9월

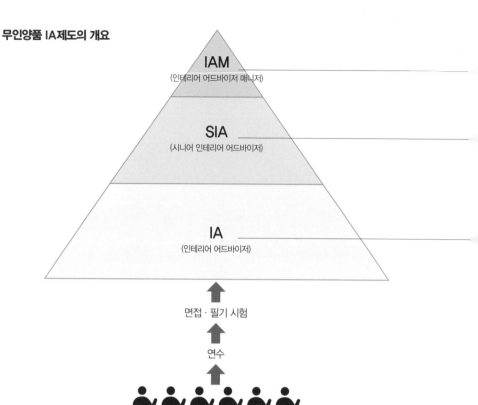

리뉴얼을 마친 무인양품 유락초점에 리노베이션 종합 창구로 '유락초 리노베이션 센터'를 마련했다. 무지 하우스MUJI HOUSE와 협력하여 개인 고객을 대상으로 리노베이션 관련 서비스 '무지 인필 제로MUJI INFILL 0' 를 시작했다. 무지 하우스의 무지 인필 제로는 그전까지 법인을 대상 으로 한 시공 실적은 있었으나 개인 고객 대상으로는 처음이었다. 무 인양품의 IA체제는 무지 인필 제로 서비스를 기술적인 면에서 지원한

9명

IA의 매니지먼트와 사외로의 정보 발신을 담당한다.

10명

2016년 신설. 일본 내 10개 지역마다 1명씩 배치하여 IA 교육을
담당한다.

일본 92명
해외 36명(한국, 홍콩, 중국, 대만, 싱가포르)

각 매장에서 인테리어 상담(인테리어 상담회 개최 등)을 담당한다.

일본 내 IA 수는 100명에 육박한다. 해외 증원도 힘쓰고 있다. 현재 IA 연수는
일본에서 이루어지고 있지만, 앞으로는 해외 자회사에서 독자적으로 연수를
실시할 계획이다(2016년 2월 기준).

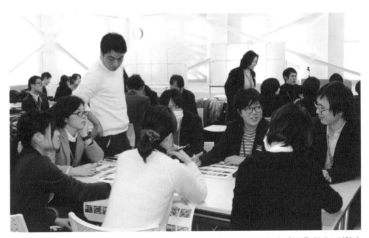

IA 연수 모습. IA가 된 후에도 6개월에 한 번 업무 스킬을 확인하는 등 실력의 유지 · 향상을 위해 노력한다.

보통의 3D 시뮬레이터

고도의 3D 시뮬레이터

'무인양품 온라인 스토어' 3D 시뮬레이션으로 방의 인테리어 코디네이션을 당일에 제공한다.

회사법인 상담도 가능하도록 일부 매장에서는 보다 현실적인 3D 시뮬레이션을 활용한다.

다. 무인양품은 주방, 바닥재, 손잡이와 같은 리노베이션용 가구와 부품인 '무지 인필 플러스MUJI INFILL+'도 판매하는데, IA의 지식과 정보가 상품 개발에 큰 기여를 한다.

IAM 요코하마는 "IA의 역할은 기분 좋은 생활의 제안이다. 상품을 판매하는 것보다 먼저 고객의 이야기를 듣는 것이 중요하다."라고 말했다. 즉 '고객이 무엇을 바라는지 잘 듣고 필요한 것이 무엇인지, 무엇을 선택하면 좋을지 조언하면 매출은 저절로 따라온다.'라는 의미다.

IA가 다양한 고객을 대면하며 쌓은 경험은 무인양품의 앞날에 큰 자산이 될 것이다. 여기서는 기분 좋은 생활을 실현하는 방법으로 '수납'을 중심으로 한 방법을 다루었는데, 그 밖에 기분 좋은 생활을 위한 방법으로 '그린(식물)' '주방'과 같은 방법이 제시될 것이다.

'인테리어 어드바이저'의 존재를 알리다

인테리어 어드바이저의 존재를 모르는 고객이 많다.
무인양품은 주요 매장에서 이벤트를 자주 열어
인테리어 어드바이저의 존재를 적극적으로 알리고 있다.

<u>Column</u>

무인양품은 주요 매장에서 적극적으로 상담회, 세미나, 토크 이벤트를 개최하며 리노베이션 관련 사업 분야 개척에 힘쓰고 있다. 이벤트 개최로 무인양품이 추구하는 '기분 좋은 생활', 즉 'Compact Life'의 선전 효과를 노려 이에 대한 관심을 높이기 위해서다. 그와 동시에 인테리어 어드바이저의 존재를 알리는 데에도 효과적이다. 무인양품 매장에서 인테리어 어드바이저가 인테리어나 수납 상담을 해준다는 사실을 모르는 고객이 많기 때문이다.

2016년 1월 11일 무인양품 유락초점에서 개최된 '정리정돈을 위한 수납 강좌'에는 19명의 고객이 참가했다. 젊은 여성, 중장년층 노부부, 아이와 함께 온 젊은 부부 등 연령층이 다양했다.

강좌는 1시간 반가량 진행되었다. 무인양품이 수납을 중심으로 한 생활을 제안한다는 사실과 'Compact Life' 방식으로 꾸민 직원의 자택을

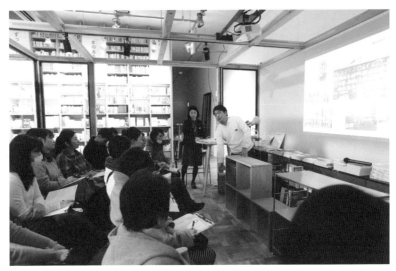

무인양품 유락초점에서 개최된 '정리정돈을 위한 수납 강좌' 모습
©마루모 도오루

영상으로 소개했다. 그리고 무인양품의 수납용 가구를 여성이 쉽게 조립하는 모습, 모듈 설계로 수납선반에 수납용 바구니가 딱 맞게 들어가는 모습을 현장에서 시연했다. 참가자들에게서 '타사의 수납 가구와의 다른 점은 무엇인지'와 같은 구체적인 질문이 쏟아졌고, IAM과 IA들은 질문에 친절하게 답변했다.

Compact Life를 위한 상품 개발

새로운 인기 상품을 만드는 '1 + 1 = 1'

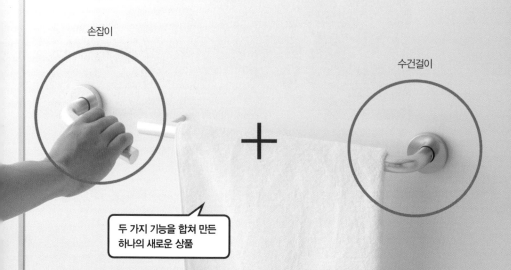

손잡이

수건걸이

두 가지 기능을 합쳐 만든
하나의 새로운 상품

Compact Life 제안에 필수인 새로운 라인업!
무인양품은 새로운 인기 상품 개발을 위해
'1 + 1 =1'이라는 콘셉트에 주목한다!

좌 문의 손잡이와 수건걸이의 기능을
합친 시제품. 수건걸이가 그대로 문의
손잡이가 된다.

우 물뿌리개와 제습기를 일체화한 시
제품. 본체에 제습기가 내장되어 공기
중에서 흡수한 물을 화분에 줄 수 있다.

제습기

물뿌리개

'Compact Life'를 위한 '군더더기 없는 디자인×
범용성 높은 상품'의 새로운 개발 콘셉트가 바로
'1+1=1'이다. 이미 15가지 시제품이 완성되어
2017년부터 순차적으로 발매될 예정이다. 같은
해에 시작되는 무인양품의 새로운 3개년 중기 경
영계획에도 '1+1=1' 콘셉트가 반영되었을 정도
로 '1+1=1' 상품은 'Compact Life'를 상징하는 대
표 라인업이 될 것이다.

'1+1=1'이라는 콘셉트를 간단하게 말하자면 '2가
지 기능을 합쳐서 하나의 새로운 상품을 만드는
것'이다.

시제품 가운데 문의 손잡이와 수건걸이를 합친
제품이 있는데, 수건을 수건걸이에 걸면서 동시
에 문을 열 수 있다. 물뿌리개 본체에 제습 기능
을 추가한 제품도 있다. 타일과 콘센트 기능을
합친 제품도 있는데, 콘센트에 다가가면 인체감
지 센서가 반응하여 LED 조명이 켜진다. 이 외
에도 프로젝터와 유닛 선반, 냉장고와 유닛 선반
을 일체화한 제품도 있다. 다양한 기능을 조합하
여 개발의 새로운 가능성을 넓혀가고 있다.

"이전에도 비슷한 콘셉트로 상품을 개발한 적이
있었지만 그때는 명확하게 '1+1=1'이라는 콘셉
트를 인식하지는 않았습니다. 다시 한 번 무인양

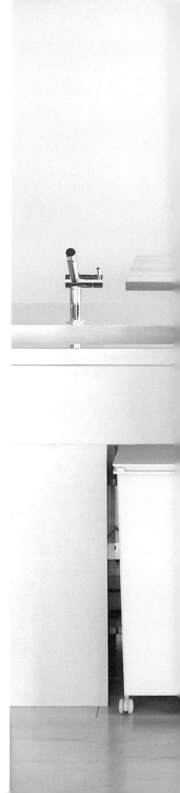

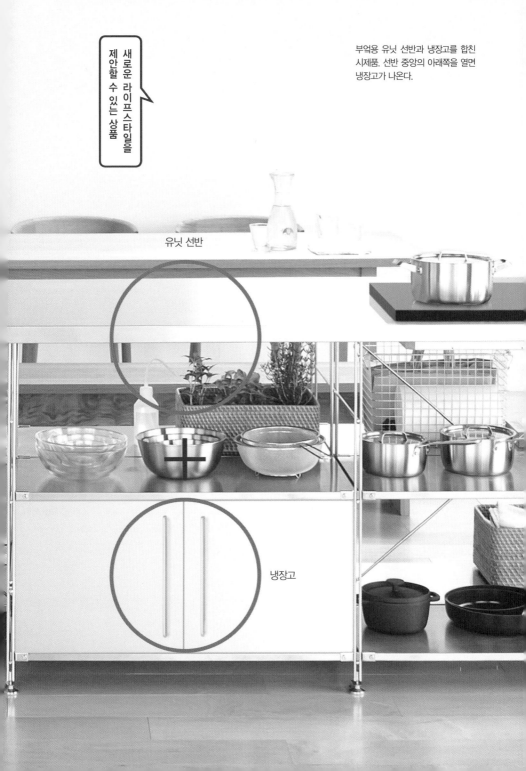

새로운 라이프스타일을 제안할 수 있는 상품

부엌용 유닛 선반과 냉장고를 합친
시제품. 선반 중앙의 아래쪽을 열면
냉장고가 나온다.

유닛 선반

냉장고

품의 개발 원점으로 돌아가자는 의미에서 '1＋1＝1'이라는 콘셉트를 정한 것이지 이미 있는 상품을 다듬어서 세련되게 만들자는 의도는 아닙니다. 아직 시제품 단계라서 수정해야 할 점이 많지만 앞으로 새로운 인기 상품이 되도록 잘 키워나가겠습니다." 생활잡화부 기획디자인실장 야노 나오코의 말이다.

한 사람당 50가지 아이디어 내기

무인양품이 2014년 11월에 홍콩에서 실시한 '옵저베이션' 조사를 계기로 '1＋1＝1'이라는 콘셉트가 등장했다. 홍콩 옵저베이션 조사 결과 'Compact Life'라는 키워드가 결정되었고 이를 구체화하여 콘셉트 '1＋1＝1'로 이어진 것이다.

상품 개발을 담당하는 생활잡화부 기획디자인실에서 2015년 7월부터 상품화에 착수했다. 원래 21명의 디자이너는 패브릭, 생활용품, 문구 등으로 분야가 구분되어 있지만, 분야와 관계없이 한 사람당 40~50가지 아이디어를 내도록 했다. 800~1000가지 아이디어 중에서 약 300가지를 추려낸 다음 상품기획자도 합류하여 전원이 각자 마음에 드는 아이디어 스케치에 포스트잇을 붙였다. 이때 포스트잇이 적게 붙은 아이디어라도 가능성이 있다면 다시 검토했다. 이 과정을 몇 번이고 반복했다. 이런 과정을 거쳐 최초 시제품 15점이 완성되었다. 그 다음은 시제품을 어떻게 상품화할 수 있을지, '1＋1＝1'의 콘셉트를 고객에게 어떻게 어필할 수 있을지가 관건이다.

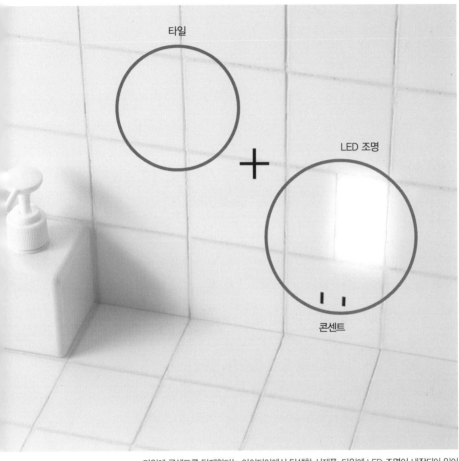

타일

LED 조명

콘센트

타일에 콘센트를 탑재한다는 아이디어에서 탄생한 시제품. 타일에 LED 조명이 내장되어 있어 인체감지 센서가 반응하면 콘센트 주변의 조명이 켜진다.

무인양품이 만드는 사무실 '일하는 공간에도 좋은 느낌을'

'일하는 공간에도 좋은 느낌을'이라는 슬로건으로
새로운 사무실 환경을 제안하다.
일본산 목재로 사무용 가구를 개발!

Column

무인양품의 모기업인 양품계획은 일본 국내산 목재를 활용한 사무용 가구 제안 사업을 사무가구회사 '우치다요코'와 함께 추진하기로 합의했다. 이후 공동 개발한 사무용 가구 신제품 4종을 출시했다.

무인양품은 수납 노하우와 '기분 좋은 생활'을 제안하는 요령이, 우치다요코는 종합적인 사무실 설계 능력이 주특기 분야다. 각자의 노하우를 모아서 일본산 목재를 사용한 사무용 가구로 한 인테리어를 제안했고 활동을 전개했다.

그동안 무인양품은 개인 고객을 상대로 심플한 디자인과 기능적인 상품 및 서비스로 큰 인기를 얻었다. 앞으로는 법인 고객을 상대로 한 사업도 강화해나갈 계획이다. 기존의 사무용 가구로는 고객 수요에 충분히 대응하지 못했는데, 우치다요코와의 공동 개발로 수요를 충족할 수 있을 것이다.

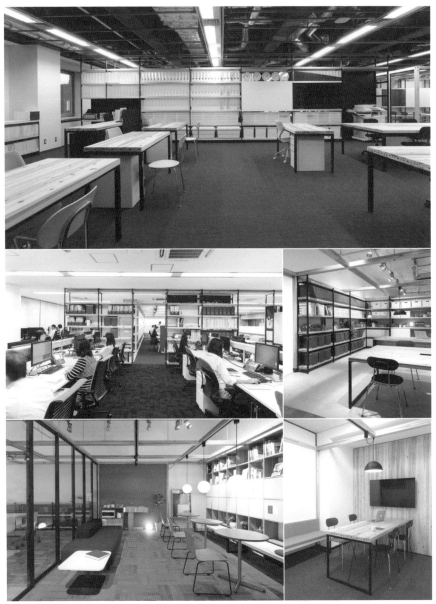

일본산 목재를 활용한 사무용 가구를 배치한 모습. 사람 손이 닿는 데스크 상판 부품과 유닛 선반 책장 부품에는 일본산 목재로 만든 중공 패널을 사용했다. 선반 사이즈는 무인양품의 다른 수납 용품 사이즈에 맞추어 설계되었다. 천연목재향이 사무실 전체에 퍼져 쾌적하다.

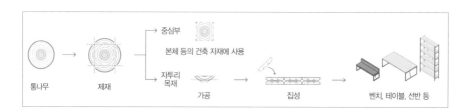

		중심부				
통나무	제재	본체 등의 건축 자재에 사용				벤치, 테이블, 선반 등
		자투리 목재	가공	집성		

목재 중공 패널은 천연목의 중심부를 각재로 제재할 때 나오는 자투리 목재를 사용한다. 지속 가능한 임업을 유지하기 위해서도 일본 현지산 목재의 수요 창출은 시급한 과제다.

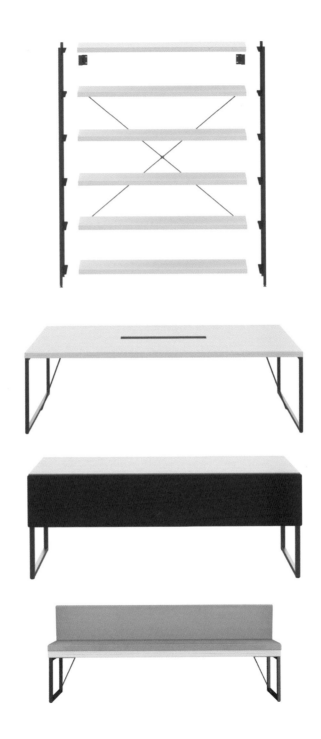

43

요즘 들어 기업이나 교육기관의 커뮤니케이션 현장인 미팅룸이나 휴식공간을 편안한 분위기의 공간으로 디자인해달라는 요구가 높아졌다. 쾌적하고 편안한 분위기 연출을 위한 방법으로 목재 활용이 주목받고 있다. 한편, 일본산 목재의 수요 확대를 목표로 2010년에 '공공건축물등목재이용촉진법'이 제정되는 등 일본 정부도 일본산 목재 활용을 지원하는 움직임을 보이고 있다.

두 회사가 이번에 공동으로 개발한 사무용 가구는 '유닛 선반' '회의 테이블' '사무실 데스크' '벤치'의 4품목이다. 일본산 삼나무를 네모지게 쪼개 재목을 만들고 남은 자투리 목재를 가공해 만든 '목재 중공 패널'을 사용했다는 특징이 있다. 기존에 일회용 나무젓가락, 나무토막, 연료 같은 데에만 쓰던 부분을 유효하게 활용한 것이다.

유닛 선반은 스탠드 파일박스, 수납 케이스 등 무인양품 수납 상품과 딱 맞는 사이즈로 제작해 함께 사용할 수 있도록 했다. 수납뿐 아니라 공간을 기분 좋게 물들이는 조명, 식물, 서적과 함께 활용했다. '일하는 공간에도 좋은 느낌을'이라는 슬로건으로 이제까지 없던 사무실 환경을 제안한다.

신상품 발표회의 반응은 상당히 좋았고 계속해서 옵션 부품의 추가 등을 검토하고 있다.

'기분 좋은 생활'에 대한 새로운 제안

3명의 디자이너가 만든 '무지 헛'

Column 무인양품이 새롭고 흥미로운 제안을 내놓았다.
주말, 도시의 소음에서 벗어나 자연을 즐길 수 있는 작은 집!
세계적인 디자이너가 디자인한 '무지 헛'

무인양품은 '기분 좋은 생활'을 제안하기 위해 잡화부터 의류, 식품 그리고 주택까지 만들고 있다. 그 바탕에는 일상생활에 필요한 것을 만든다는 신념이 있다. 반대로 말하면 생활에 불필요한 것은 만들지 않는다는 태도가 확실하다.

이런 무인양품이 2015년 프로토타입prototype(본격적인 상품화에 앞서 성능을 검증·개선하기 위해 핵심 기능만 넣어 제작한 기본 모델)을 선보였다. 바로 '무지 헛MUJI HUT'이다. 일반 주택과는 다르게 굉장히 작고 간소한 '오두막'이다. 세계적으로 유명한 세 명의 디자이너가 무지 헛의 디자인을 담당했다. 바로 후카사와 나오토, 재스퍼 모리슨, 콘스탄틴 그리치치다.

그런데 어째서 오두막일까? 이는 시대의 변화, 생활자의 변화를 무인양품답게 적절하게 반영한 것이라고 볼 수 있다. 일본에서는 사람이

살지 않는 집이 늘고 있다. 빈집을 저렴하게 구입하거나 임대해 원하는 대로 리노베이션하여 평일에는 그곳에서 쾌적한 생활을 하고 휴일에는 교외로 나가 자연을 즐긴다. 이러한 생활방식을 지지하는 젊은 층이 조용하게 확산되고 있다.

현대 젊은 층의 생활방식이 '기분 좋은 생활'의 일환이라면 무인양품은 이미 주택 리노베이션을 지원하는 상품과 서비스를 제공하고 있다. 그렇다면 "교외에서 자연과 함께할 수 있는 '오두막'을 제안해보면 어떨까?"라는 발상에서 무지 헛이 탄생했다.

특별한 주문 없이 3명의 디자이너에게 자유로운 디자인을 부탁했다. 유일하게 콘스탄틴 그리치치에게만 '10m² 이내'로 만들어주길 요청했다. 지금은 프로토타입 단계지만 점차 개량을 통해 상품화할 계획이다. '혼자만의 시간을 즐기다' '독서를 즐기다' '가족과 함께 자연을 즐기다' 등 앞으로 무인양품이 제안할 '기분 좋은 생활의 새로운 스타일'에 주목하길 바란다.

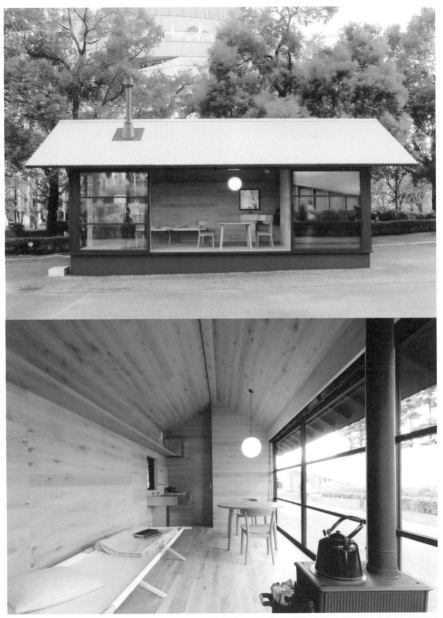

나무 오두막 후카사와 나오토 디자인. 2명이서 지내기 딱 좋은 사이즈. 검은색으로 칠한 삼나무와 검은색 함석지붕이 특징이다 (위). 내부는 전면에 목재를 사용한 심플한 디자인으로 창이 굉장히 커서 탁 트인 느낌이 든다(아래).

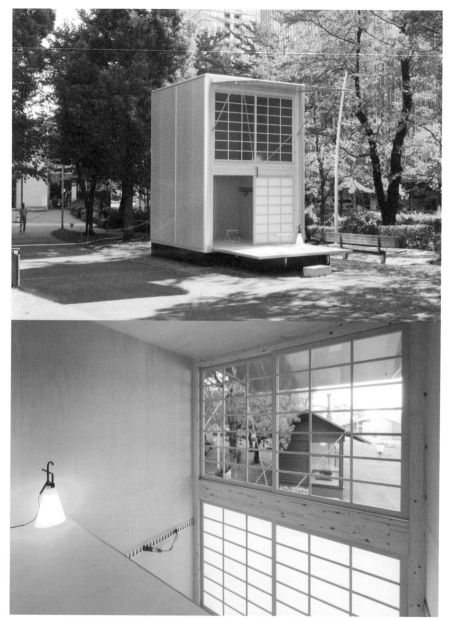

알루미늄 오두막 콘스탄틴 그리치치 디자인. 실제로 사용하던 트럭 화물칸의 부품과 기술을 이용했다(위). 내부는 천장이 높고 로프트가 설치되어 실내 면적이 의외로 넓게 느껴진다(아래).

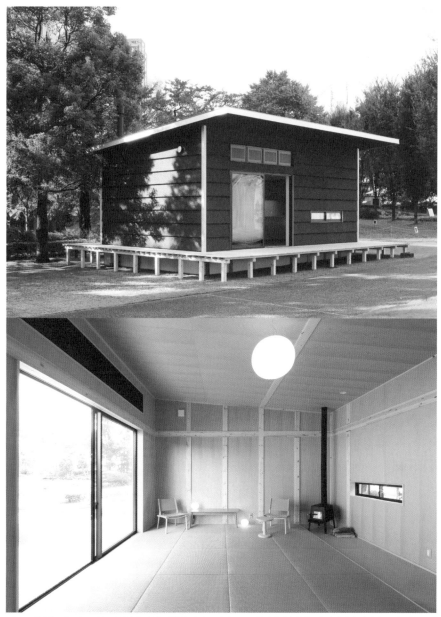

코르크 오두막 재스퍼 모리슨 디자인. 무지 헛 가운데 가장 크기가 크고 넓은 일본식 툇마루가 자연과의 거리를 좁혀준다(위). 내부는 다다미 스타일로 꾸몄다. 주말에 가족과 함께 여유롭게 지내기 좋은 집이다(아래).

MUJI COMPACT LIFE IN HONGKONG

홍콩에서 열린 '수납'을 테마로 한 전시회

Compact Life는 홍콩에 가장 잘 어울리는 콘셉트다.
무인양품이 홍콩에서 연 전시회는 큰 호평을 받았다.
전시회에서 무인양품 소속 인테리어 어드바이저가 크게 활약했다.

Column

무인양품은 'Compact Life'의 글로벌 프로모션의 일환으로 2015년 11월 홍콩 디자인 위크에 맞춰 'MUJI COMPACT LIFE IN HONGKONG'을 개최했다. 무인양품 직원이 홍콩의 일반 가정을 방문하여 옵저베이션을 실시하고 가족의 다양한 불만과 요청을 듣고 리노베이션을 제안하여 실제로 시공한 사례를 발표하는 이벤트였다. 10일간의 이벤트 기간 내내 주목받았고 지역 매체의 취재 열기도 뜨거웠다.

리노베이션 대상에 선정된 곳은 옵저베이션을 실시한 20곳 중 1곳이었는데 40㎡를 조금 넘는 집에 성인 3명이 사는 가정이었다. '현재의 주거방식에서 느끼는 불만' '마음에 드는 점' '이상적인 주거방식' 등에 대해 홍콩 현지법인 무인양품 직원과 일본 무인양품 직원이 공동으로 청취 조사를 실시했다. 가족의 희망사항을 바탕으로 무인양품식 수납

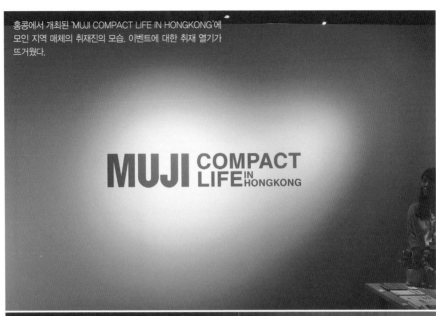

홍콩에서 개최된 'MUJI COMPACT LIFE IN HONGKONG'에
모인 지역 매체의 취재진의 모습. 이벤트에 대한 취재 열기가
뜨거웠다.

'MUJI COMPACT LIFE IN HONGKONG'에서 Compact Life의 실현 방법을 소개했다. '수납'을 중심으로 한 라이프스타일 제안은 전 세계인의 요구에 부합할 것이라고 무인양품은 확신한다.

노하우와 수납 가구를 100% 활용하여 공간을 디자인했다.

이 프로젝트는 'Compact Life'의 구체적인 방법을 확립하는 데 크게 기여했다. 생활잡화부 기획디자인실 소속 가토 아키라는 "프로젝트를 진행하며 직원 간에 여러 차례 토론이 이루어졌습니다. '기분 좋은 생활'이 구체적으로 무엇인지에 대해서 말이죠."라고 말했다. 사람마다 느끼는 '좋은 기분'은 제각기 다르기 때문에 한마디로 표현하기 어렵지만 '나쁜 기분'은 공통적이라는 게 토론에서 나온 공통된 의견이었다. 물건이 지저분하게 흩어져있거나 필요한 것을 바로 찾기 힘들 때 느끼는

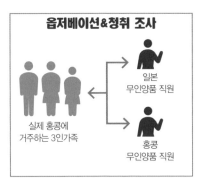

옵저베이션&청취 조사

일본
무인양품 직원

실제 홍콩에
거주하는 3인가족

홍콩
무인양품 직원

실제로 홍콩에 거주하는 3인 가족의 협력을 얻어 옵저
베이션과 청취 조사를 통한 리노베이션을 실시했다.

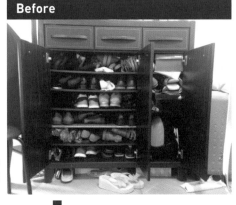

Before

리노베이션 전 현관 신발장
수납이 제대로 되어 있지 않았으며 좁은 공간에 너무
많은 물건이 있었다. 사진은 현관 신발장이다. 신발이
다 들어가지 않아 주변에 흩어져 있었다.

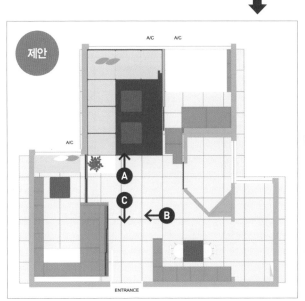

청취 조사 결과를 반영하여 무인양품
이 제안한 리노베이션안. 벽 쪽으로 수
납 가구를 많이 배치하여 집이 넓어 보
이도록 한다.

리노베이션 후의 모습
A 완전히 바뀐 거실로 가족이 가장 마음에 들어 했다.
B 신발이 깔끔하게 정리되었다.
C 거실에서 현관을 바라본 모습. 오른쪽이 딸 방이고 왼쪽 앞쪽이 부부 방이며
 현관 옆은 다이닝룸이다.

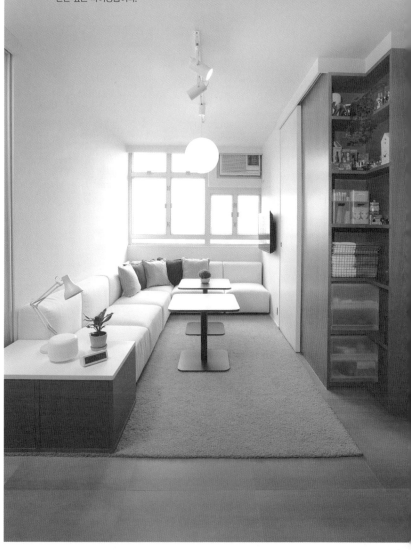

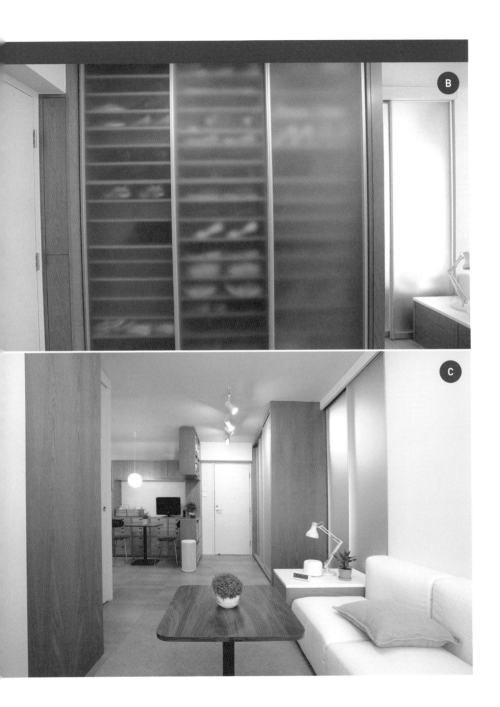

나쁜 기분을 해결하는 것이야말로 무인양품이 제공하는 가치라는 의견으로 정리되었다.

인테리어 어드바이저 아라이 료는 "이 프로젝트의 목적 중 하나는 홍콩의 인테리어 어드바이저들의 서비스 능력 향상이었습니다."라고 말했다. 리노베이션 대상 가족과 일본의 무인양품 직원들 사이에서 이루어지는 커뮤니케이션을 통해 'Compact Life'의 노하우를 현지 직원과 함께 공유할 수 있었다는 것이다.

리노베이션을 마친 방은 이전과는 전혀 다른 심플한 모습으로 탈바꿈했다. 홍콩 현지 잡지에도 대서 특필되어 무인양품의 이미지 향상에 도움이 되었다.

중국 그리고 미국으로 – 무인양품의 세계 진출

Interview 2015년 5월에 양품계획의 대표이사에 취임한 마쓰자키 사토루.
2016년 2월기(2015년 3월~2016년 2월) 매출 약 3000억 엔 중
해외 매출이 약 1000억 엔을 차지했다.
세계로 뻗어나가는 무인양품의 해외 진출에 대해 들어보았다.

———

Q 해외에서 마케팅은 하지 않나요?

A 본질적인 기능과 디자인이 뛰어나고 가격이 합리적이면 해외에서도 잘 팔립니다.

———

마쓰자키 무인양품은 해외 진출 시에 마케팅 리서치를 하지 않습니다. '고객 수가 이 정도일 테니 이 나라에 진출하자'라고 결정한 적은 단 한 번도 없습니다. 무인양품에서 제공하는 상품은 특별한 날에 사용하는 게 아니라 일상에서 사용하는 상품이기 때문이죠. 누구나 아침에 일어나서 일상생활 중에 무의식적으로 사용하는 제품이므로, 본질적인 기능과 디자인이 뛰어나고 가격이 합리적이라면 다른 나라에서도 잘 팔릴 것이라는 신념이 있었습니다.

양품계획
대표이사 사장 겸 집행임원

마쓰자키
사토루

1954년 일본 치바 현 출생으로 1978년 주오
대학 법학부를 졸업하고 세이유 스토어(현 합
동회사 세이유)를 거쳐 2005년 양품계획에 입
사했다(해외사업부 아시아지역 담당부장). 2015
년부터 대표이사 사장직을 맡고 있다. 해외사
업부 아시아지역 담당부장으로 입사하여 홍콩
의 자회사 대표 등을 역임했다. 오랜 시간 해
외사업을 담당해왔다. 현재의 해외사업은 유
럽·미국 사업부, 동아시아 사업부, 서남아시
아·오세아니아 사업부의 3사업부 체제다.

Q 해외에서 무인양품은 고급 브랜드인가요?

A 고급 브랜드라는 포지션은 전혀 우리가 원하는 바가 아닙니다.

─────

마쓰자키 국가의 경제 성장 단계에 따라 고급 브랜드로 인식하고 구입하는 사람도 있습니다. 하지만 고급 브랜드라는 포지션은 전혀 우리가 원하는 바가 아니며, 그렇게 되어서도 안 된다고 생각합니다.

무인양품은 처음부터 기존 브랜드의 안티브랜드로 세상에 나왔습니다. 불필요한 기능을 없애고 합리적인 가격으로 제공되어 고객의 일상생활에서 사용되는 제품. 이것이 우리가 추구하는 궁극적인 목표입니다. 생활 밀착형 브랜드가 우리가 원하는 포지션이죠.

그런데 어느 정도 다양한 상품을 소유하게 되면 사람들은 '이것으로 괜찮은 걸까?'라며 본질적인 기능을 생각하게 됩니다. 그리고 그때 처음으로 무인양품의 진짜 장점을 깨닫게 되죠. 이 지점이 중요합니다.

무인양품은 1980년에 '이유 있는 저렴함'을 내세우며 등장했어요. 합리적인 가격은 매우 중요한 요소입니다. 해외에서 판매할 경우, 관세나 물류비로 인해 아무래도 일본보다는 가격이 높아져요. 하지만 이런 상황에 만족하지 않고 항상 가격의 재조정을 생각합니다. 중국에서도 세계적인 품질과 중국 물가를 모두 만족시키는 가격으로 계속해서 조정을 추진 중입니다. 아무런 제약이 없다면 해외에서도 일본과 동일한 가격으로 판매하고 싶습니다.

"본질적인 기능과 디자인이 뛰어나고
가격이 합리적이라면
다른 나라에서도 잘 팔린다."

마쓰자키 사토루

Q 일본과 해외의 판매 경향은 다른가요?
A 팔리는 상품은 동일합니다. 무인양품은 세계적으로 '보편적인' 가치를 지니지요.

마쓰자키 최근 인바운드 수요가 높아지고 있는데 중국과 일본에서 판매되는 상품은 거의 비슷합니다. 푹신 소파는 세계적으로도 인기 상품이며, 아로마 디퓨저, 발수가공 스니커, 손잡이형 파일 케이스, 문구류도 공통적으로 잘 팔리는 상품입니다. 심플한 제품을 제공하기 때문에 그 가치는 세계적으로도 보편적이죠.

다만 국가나 지역에 따라 생활양식이 다르다 보니 미묘한 차이는 있습니다. 가령 물통은 중국에서 베스트10에 들어가는 인기 상품입니다. 그런데 중국인은 일본이 선호하는 물통 크기보다 2배 큰 사이즈를 선호하죠. 용량이나 사이즈는 앞으로 현지화·토착화해나갈 계획입니다.

Q 상품의 현지화는 언제부터 할 생각인가요?
A 2017년 이후를 목표로 하고 있습니다.

마쓰자키 지금까지는 상품 사이즈를 조절하는 것 같은 현지화는 이루어지지 않았어요. 2014년도부터 2016년도까지의 중기 경영계획은 세계 시장에서 승리할 수 있는 시스템 구축을 목표로 모든 곳에서 동일 제품 판매의 효율화를 추진하고 있습니다. 그다음 단계로 국가별 대응을 계획하고 있습니다. 예를 들어 '생활을 위한 양품연구소'처럼 고객과 함께 소통하는 기능이 각국에 필요할 것 같습니다.

마케팅이나 광고는 매장에서 하는 것이 기본입니다. 정말 감사하게도

매장 직원들 중에는 무인양품을 아끼고 좋아하는 사람이 많습니다. 직원이 현장에서 고객의 목소리에 성심성의껏 기울이게 할 것입니다. 그리고 생활을 위한 양품연구소와 같은 시스템을 활용하여 의견을 반영해나갈 계획입니다.

토착화는 먼저 중국부터 시작할 예정이에요. 그때는 중국의 생활·거주를 잘 아는 현지 어드바이저를 조직화해도 좋을 것 같습니다. 다가오는 2017년 상품 현지화를 목표로 노력할 생각입니다.

Q 중국 다음으로 중요한 나라는 어디인가요?
A 미국입니다.

마쓰자키 현재 해외사업부의 실적 대부분은 한국, 중국, 홍콩, 대만과 같은 동아시아 국가의 매출 이익이며 그것이 견고하게 유지되고 있습니다. 앞으로 중국에는 베이징, 광저우, 선전과 같은 주요 도시에 세계 거점매장을 오픈하고 싶어요. 홍콩에는 $1000m^2$ 이상의 매장이 있고, 대만과 한국에도 이미 거점매장이 있습니다. 이들 나라에는 앞으로 1년에 한두 곳 정도의 속도로 매장을 오픈할 계획이고 대규모 거점매장의 오픈 계획은 없어요.

서남아시아·오세아니아에는 싱가포르에 세계 거점매장을 오픈할 생각입니다.

중국 다음으로 거대한 시장은 바로 미국입니다. 지금 유럽·미국 사업부에서는 영국이 매출 1위이고, 2007년에 브로드웨이 소호에 1호점을 오픈한 미국이 2위로 성장했습니다.

미국은 세계 최대의 소매시장인데, 특히 뉴욕은 전 세계 수많은 사람이 쇼핑하러 찾는 곳입니다. 집객력, 구매력을 봐도 중국 다음은 미국이라고 할 수 있죠. 2015년에는 스탠포드 쇼핑몰에 매장을 오픈했고, 같은 해에 1000m²를 넘는 거점매장을 뉴욕 5번가에 오픈했습니다. 현재 순조로운 매장 운영이 이루어지고 있으며 검증을 거친 후 앞으로 공격적으로 매장을 늘려갈 생각입니다.

———
Q 앞으로의 인재교육은 어떻게 달라지나요?
A 인테리어 어드바이저의 능력을 계속해서 향상시킬 예정입니다.
———

마쓰자키 라이프스타일 제안은 무인양품 본연의 비즈니스 모델입니다. 단품을 판매하기보다는 최종적으로 라이프스타일을 제안하는 것이야말로 무인양품이 궁극적으로 추구하는 방향이죠. 라이프스타일 그 자체를 제공하기 위해 리노베이션과 수납을 포함한 상업 집적과 공간을 판매하는 데 주력하고 있습니다.

당연히 고객 요구에 부합할 수 있는 사원 육성이 필수적이죠. 그래서 인테리어 어드바이저와 그들의 지도 담당인 인테리어 어드바이저 매니저의 육성도 강화할 예정입니다. 2015년도 하반기 인테리어 어드바이저로 인한 매출은 22억 엔으로 2015년도 전체로는 42억 엔을 기록했습니다.

2016년도 판매부문 목표는 50억엔 달성입니다. 이를 위해 인테리어 어드바이저 교육을 강화하여 직원 육성을 실시할 계획입니다.

무인양품의 해외 신규 출점 매장 수

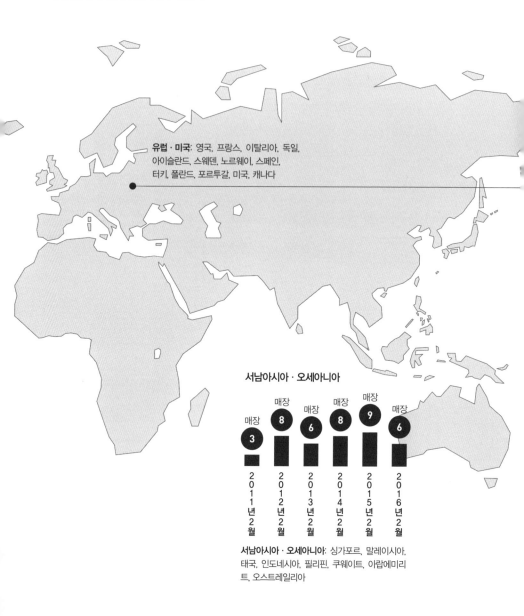

유럽 · 미국: 영국, 프랑스, 이탈리아, 독일,
아이슬란드, 스웨덴, 노르웨이, 스페인,
터키, 폴란드, 포르투갈, 미국, 캐나다

서남아시아 · 오세아니아

매장 3 | 2011년 2월
매장 8 | 2012년 2월
매장 6 | 2013년 2월
매장 8 | 2014년 2월
매장 9 | 2015년 2월
매장 6 | 2016년 2월

서남아시아 · 오세아니아: 싱가포르, 말레이시아,
태국, 인도네시아, 필리핀, 쿠웨이트, 아랍에미리
트, 오스트레일리아

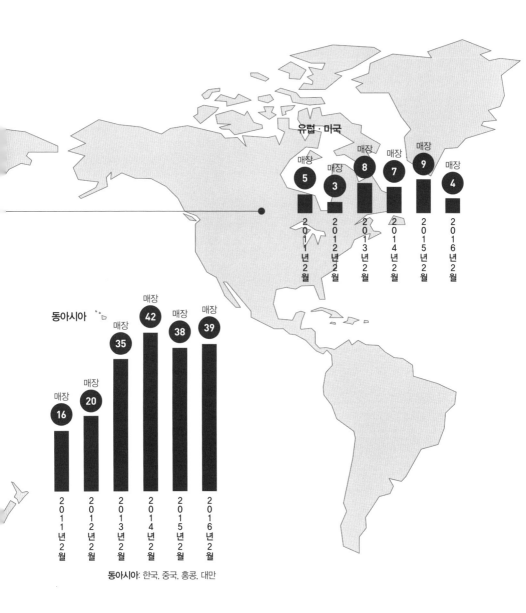

유럽 · 미국

매장 **5** 2011년 2월
매장 **3** 2012년 2월
매장 **8** 2013년 2월
매장 **7** 2014년 2월
매장 **9** 2015년 2월
매장 **4** 2016년 2월

동아시아

매장 **16** 2011년 2월
매장 **20** 2012년 2월
매장 **35** 2013년 2월
매장 **42** 2014년 2월
매장 **38** 2015년 2월
매장 **39** 2016년 2월

동아시아: 한국, 중국, 홍콩, 대만

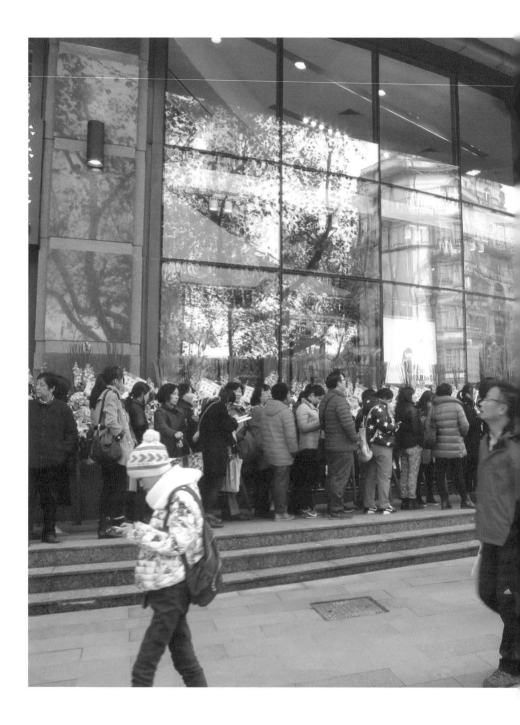

2015년 12월 중국 상하이 시의 대표 쇼핑가 화이하이루에 오픈한 '무인양품 상하이 화이하이 755'. 무인양품 매장으로는 중국 최대의 면적을 자랑하는 세계 거점매장이며 상하이 최초로 '카페&밀 무지 Cafe&Meal MUJI'도 함께 운영 중이다. 매장 오픈 이후 방문객의 줄이 끊이질 않는다.

無印良品　無印

2

진화2

Micro Consideration

세심한 배려

무인양품은 매일의 생활에

없어서는 안 되는 것을 만든다.

생활하며 항상 바라보고

시대 흐름에 맞게 갈고닦는다.

이것이 바로 무인양품의 Micro Consideration이다.

다리 달린
스프링 매트리스

외형은 바뀌지 않아도
내부는 계속 진화한다

무인양품의 스테디셀러 상품은 보이지 않는 곳에서 진화하고 있다.
고객이 알아채지 못하더라도 인기 상품의 개선을 멈추지 않는다.
그것이 바로 무인양품이 무인양품인 이유다.

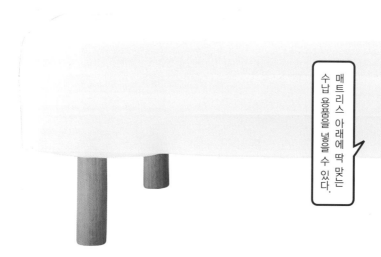

매트리스 아래에 딱 맞는
수납 용품을 넣을 수 있다.

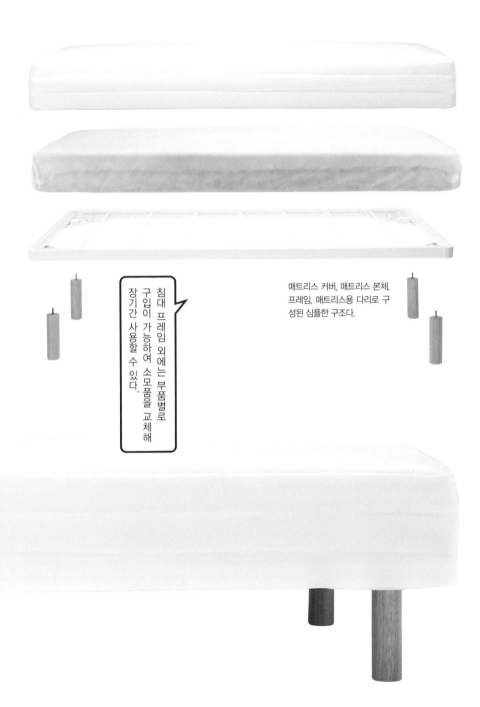

침대 프레임 외에는 부품별로 구입이 가능하여 소모품을 교체해 장기간 사용할 수 있다.

매트리스 커버, 매트리스 본체, 프레임, 매트리스용 다리로 구성된 심플한 구조다.

무인양품 상품의 공통점은 불필요한 기능을 없애고 화려한 디자인을 배제하며 반드시 필요한 본질만 남긴다는 것이다. '사물의 본질을 감정한다'라는 것은 'Micro Consideration', 즉 작은 배려와 세심한 시선이라 바꿔 말할 수 있다. 인기 상품을 꾸준히 개선해나가는 개발 방법이야말로 가장 무인양품다운 모습이다. 꾸준한 인기를 자랑하는 스테디셀러 상품이 다수 존재하는 것도 'Micro Consideration' 덕분이다.

'다리 달린 스프링 매트리스'도 예외가 아니다. 누웠을 때의 안락함, 앉을 때의 편안함, 유지·관리의 편이성 등을 향상시키기 위해 눈에 보이지 않는 부분에서 개량을 거듭해왔다.

1991년 최초로 발매된 이 제품은 매트리스 내부의 스프링에 본넬코일을 사용했다. 나선형으로 된 코일 스프링을 전면에 배열하여 스프링을 수평 방향으로 연결했다. 코일 스프링이 수평 연결되어서 한곳에 가해진 힘이 넓게 분산되었다. 이로써 스프링 수가 적어도 상관없었기 때문에 가격도 낮게 책정할 수 있었다. 목재 프레임에 매트리스와 다리가 일체화된 형태여서 서로 분리할 수 없는 구조였다. 문자 그대로 '매트리스에 다리가 달린' 상품이었다.

'자다' '앉다' '세탁하다'를 개량

2002년에는 일반적인 침대처럼 매트리스, 다리, 프레임으로 분리가 가능해졌다. 이에 따라 매트리스의 양면을 사용할 수 있었고 매트리스와 다리를 교체할 수도 있었다. 2005년에는 포켓코일을 사용한 매트리스도 추가되었다. 하나하나 부직포로 감싼 코일 스프링을 빈틈없이 배열한 매트리스다.

본넬코일이 '면'으로 무게를 지지했다면 포켓코일은 하나하나의 스프링이 '점'으로 무게를 지지한다. 본넬코일은 스프링이 옆으로 이어져 있기 때문에 옆에서 자던 사람이 뒤척이면 그 진동이 전해졌다. 반면 포켓코일은 스프링이 독립적으로 존재하기 때문에 옆 사람의 뒤척임에도 흔들리지 않는다.

하지만 빈틈없이 채우다 보니 스프링 수가 배 이상으로 늘어나 가격이 높아질 수밖에 없었다. 그래서 무인양품은 용도나 예산에 맞춰 고객이 선택할 수 있도록 본넬코일 버전과 포켓코일 버전의 두 종류로 상품을 준비했다. 이런 부분도 고객의 시선에서 반영한 것이다.

개선 작업은 여기서 끝나지 않았다. 2006년에는 포켓코일 매트릭스를 개량했다. 매트릭스 바깥쪽 코일을 딱딱한 것으로 교체한 것이다. 침대가 아니라 소파처럼 사용하는 고객도 많았기 때문에 매트리스의 바깥쪽에 앉더라도 푹 꺼지지 않도록 배려한 것이다.

2008년에는 코일의 견고함을 3단계로 나눴다. 딱딱한 코일을 바깥쪽에, 부드러운 코일을 안쪽에, 그 중간 정도 코일을 허리 부분에 배치하였다. 전체적으로 '日자' 모양으로 코일이 배치되어 누웠을 때 허리뼈를 지탱해주어 편안한 잠자리에 들 수 있도록 했다.

2011년에는 세탁할 수 있는 소재로 매트리스 커버를 변경했다. 그 전까지 매트리스 커버 안쪽은 폴리에스테르와 면 혼방 섬유 위에 부직포가 덧대어져 있었다. 부직포를 튼튼한 폴리에스테르 원단으로 변경하여 가정에서 일반 세탁기로 세탁할 수 있게 했다.

'다리 달린 스프링 매트리스' 개량의 역사

(연대기)

1991년	1996~1998년	2002년	2005년	2006년	2008년
매트리스와 다리가 일체화된 다리 달린 스프링 매트리스 등장	스몰·싱글·세미더블·더블의 4가지 사이즈 가운데 선택이 가능해짐	매트리스의 양면 사용 및 다리·매트리스 등의 부품 교체가 가능해짐	포켓코일 매트리스 등장	매트리스 위치에 따라 견고함이 다른 코일을 사용	코일 배치를 연구하여 편안한 수면이 되도록 개량

2005년

코일 스프링을 하나씩 부직포로 감싼 포켓코일을 스프링으로 사용한 매트리스가 등장

2008년

소파 용도로 사용하는 사람도 많았기 때문에 가장자리에 딱딱한 코일을 배치하여 매트리스 꺼짐 현상을 방지함

1991년

최초의 제품에는 코일 스프링이 옆으로 연결한 본넬코일을 채용함

매트리스 위치에 따라 견고한 정도가 다른 3종류의 코일을 사용해 잘 때의 기분, 앉을 때의 기분을 향상시킨다.

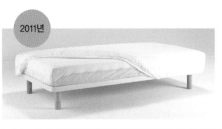

2011년

커버의 내측 소재를 부직포에서 폴리에스테르 원단으로 변경하여 세탁이 가능해짐

매트리스 커버를 세탁 가능한 소재로 변경

커버의 고정 방법을 변경 허리 부분에 목재 갈빗살을 채용 프레임을 목재에서 스틸로 변경

2015년

매트리스 아래 전면에 목재 갈빗살 설치

포켓코일 버전의 프레임에 목재 갈빗살을 전면적으로 채용하여 쿠션성이 향상됨

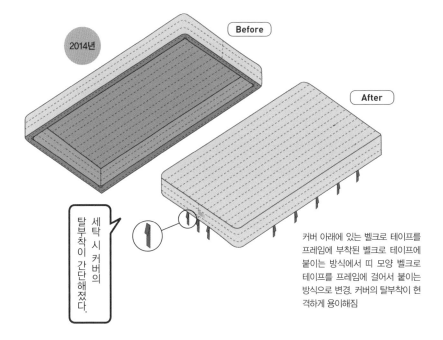

2014년

Before

After

세탁 시 커버의 탈부착이 간단해졌다.

커버 아래에 있는 벨크로 테이프를 프레임에 부착된 벨크로 테이프에 붙이는 방식에서 띠 모양 벨크로 테이프를 프레임에 걸어서 붙이는 방식으로 변경. 커버의 탈부착이 현격하게 용이해짐

77

스틸 프레임 채용이라는 대대적인 개량

2014년에는 대대적인 개량이 이루어졌다. 목재였던 프레임을 스틸 프레임으로 변경한 것이다. 이로써 프레임 두께가 줄어들어 전체 높이를 변경하지 않고도 본넬코일 스프링의 길이를 1cm 늘릴 수 있었다. 단 1cm의 변화였지만 잠자리의 편안함을 높이는 데 효과가 있었다.

한편 포켓코일 버전은 매트리스와 프레임 사이 허리 부분에 좌우로 이어진 목재 지지대(갈빗살)를 추가하여 쿠션성을 높였다. 2015년에 이루어진 개량에서는 이 지지대를 허리 부분뿐만 아니라 매트리스 전체로 확대하여 편안한 수면 환경을 조성했다.

이에 더해 매트리스 커버도 쉽게 세탁할 수 있도록 개량했다. 커버 자체는 2011년에 세탁 가능한 소재로 변경했지만, 커버를 씌우는 방법은 기존의 방법 그대로여서 프레임에 부착된 벨크로 테이프(일명 찍찍이)와 커버 밑면에 한 바퀴 둘러쳐진 벨크로 테이프를 붙여야 했다. 커버 탈부착이 상당히 힘들어서 여성이 하기 힘들다는 단점이 있었다. 2014년에는 커버의 16곳에 부착된 띠 모양의 벨크로 테이프를 스틸 프레임에 걸어서 붙이는 구조로 변경하여 커버의 탈부착이 훨씬 수월해졌다.

또한 프레임을 스틸 프레임으로 변경하면서 매트리스용 다리의 접착 강도도 높아져 12cm 타입, 20cm 타입, 26cm 타입의 3종류 목재 다리 중에서 선택이 가능해졌다. 그중 26cm 타입을 사용하면 무인양품의 높이 24cm의 폴리프로필렌 의류케이스가 프레임 아래에 들어가서 수납공간을 넓힐 수 있다.

2014년 개량을 통해 생산체제도 개선했다. 기존에는 커버부터 프레임까지 모든 부품을 같은 공장에서 제조하여 조립했다. 그런데 스틸 프

레임의 채용으로 그때까지 없던 용접 공정이 생겨났다. 용접 공정은 분업이 필요하기 때문에 모든 생산 공정을 재고하여 커버 봉제, 코일 스프링 제조, 프레임 용접을 각각 전문 공장이 담당하는 체제를 구축했다.

이처럼 여러 개선 과정을 거쳤지만 최초 발매한 1991년의 제품과 현재 판매하고 있는 제품은 외관상 달라진 점이 없다. 다리 달린 스프링 매트리스만 추가로 구입하는 고객도 많은데 예전 제품과 같이 두고 사용해도 전혀 위화감이 없다. 유행을 타지 않고 항상 잘 팔리는 인기 상품을 안심하고 사용할 수 있는 이유는 '변하지 않는 한결같음'에 있다.

인기 상품을 업그레이드하여
니트의 새로운 기준을 제시하다

세탁기로 세탁이 가능한 터틀넥의 인기가 사그라지지 않는다.
2009년 출시 이후 개선을 멈추지 않았다.
히트 상품이라도 안주하지 않는 것이 무인양품의 방식이다.

처음에는 리브편 조직밖에 없었지만
2012년 이후 평편 조직, 와이드 리브
조직, 케이블 조직 등 다양한 조직을
활용하고 있다.

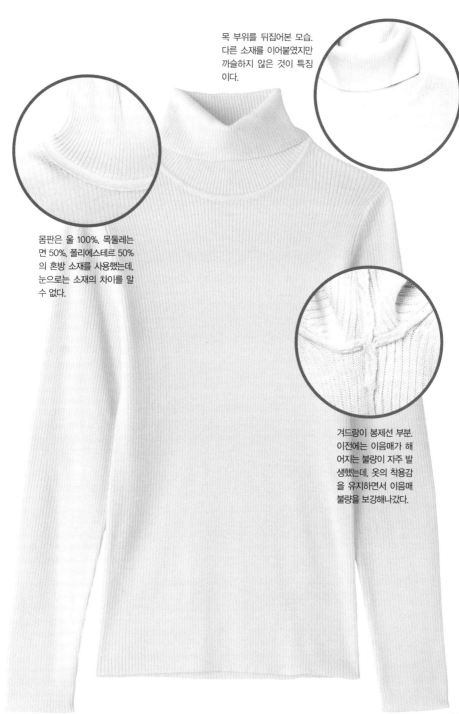

목 부위를 뒤집어본 모습.
다른 소재를 이어붙였지만
까슬하지 않은 것이 특징
이다.

몸판은 울 100%, 목둘레는
면 50%, 폴리에스테르 50%
의 혼방 소재를 사용했는데,
눈으로는 소재의 차이를 알
수 없다.

겨드랑이 봉제선 부분.
이전에는 이음매가 해
어지는 불량이 자주 발
생했는데, 옷의 착용감
을 유지하면서 이음매
불량을 보강해나갔다.

'목이 편한 워셔블 터틀넥' 개선의 역사

2006~2008년	기획 · 개발	• 인기 상품인 터틀넥을 '사지 않는 이유'를 조사해보니 '목 부분이 따갑다' '땀이 나서 싫다'와 같은 의견이 많았다. 그래서 목둘레의 소재를 변경했다.

> 소재를 변경하여 목 부분을 편안하게 하고 서로 다른 소재를 같은 색으로 염색하다.

2009년	발매	• 몸판과 목둘레 소재를 변경하여 '따끔거림'과 '땀'이 발생하는 원인을 줄여서 약 10만 장을 생산했다. ※반성할 점: 봉제선 부분에 문제가 있는 불량품이 나옴. 납기일을 지키지 못하는 문제도 발생.

> 쉽게 해어지지 않고 까슬거리지 않는 봉제선을 만든다.

2010년	개선	• 목둘레선 이음새 봉제를 튼튼히 하고 뛰어난 착용감을 추구한다. • 더 좋은 품질을 추구하여 '세탁기로 세탁 가능한 니트'의 기준 검증을 시작하다.

> 세탁 기능이 무인양품 전 니트 제품의 기준이 되다.

2011년	세탁 기능 추가 다양한 색상 발매	• 세탁기로 36회 세탁해도 보풀이 일거나 줄어들지 않는다. • 발매 당시에는 색상이 8가지였지만 총 16가지 색상으로 늘어났다.

2012년 이후	라인업 확충 색상 전개 재고	• 유행을 고려하여 다양한 짜임의 라인업으로 확대했다. • 확대한 색상 수를 축소했다. • 아동용 라인업도 보강했다. • 겨드랑이 부분 봉제선을 보강했다. • 팔 굵기와 기장도 미세 조정했다.

> 고객의 목소리를 바탕으로 인기 상품의 디자인을 꾸준히 업그레이드한다.

"목둘레가 따갑기 때문에 터틀넥은 입지 않는다."라는 고객의 목소리를 반영하여 탄생한 것이 바로 '목이 편한 워셔블 터틀넥(이하 워셔블 터틀넥)'이다. 2009년 발매 이후 무인양품의 인기 상품이 되었다.

터틀넥 스웨터는 사실 2009년 이전부터 인기 상품이었다. 하지만 고객의 요구에 한층 더 부합하는 상품을 만들기 위해서 2006년쯤 터틀넥 스웨터를 근본부터 뒤집는 결정을 한다. '인기 상품'을 꾸준히 업그레이드해나가는 무인양품의 발상이 여기에서도 드러난다.

터틀넥 스웨터를 입지 않는 이유를 조사해보니 '목둘레가 따갑다' '땀이 나서 싫다'라는 의견이 많았다. 무인양품은 곧바로 목둘레가 따갑지 않고 땀이 나도 바로 흡수되는 터틀넥 스웨터를 만들기 위한 개발에 착수했다.

개선의 최대 포인트는 몸판과 목둘레 소재를 변경한 것이다. 워셔블 터틀넥의 몸판은 울 100%, 목둘레는 면 50%, 폴리에스테르 50%의 혼방 소재를 사용했다. 쿨맥스Coolmax라는 부드럽고 통기성이 뛰어난 폴리에스테르 섬유로 피부가 따갑지 않고 신속하게 땀을 흡수·건조하는 기능을 추가했다.

염색 과정에 가장 공을 들였다. 같은 색을 물들여도 몸판과 목둘레의 소재가 달랐기 때문에 좀처럼 같은 색으로 만들기 힘들었기 때문이다. "면과 폴리에스테르를 합성한 혼방 소재를 개발하는 것도, 울과 혼방 소재의 색을 맞추는 것도 전부 어려웠기 때문에 시행착오를 거듭했습니다."라며 무인양품 의복·잡화부 기획디자인실 나가사와 미에코 실장이 회상했다.

최초로 터틀넥을 선보인 2009년에는 약 10만 장이 팔렸다. 매출은 호

조를 보였지만 목, 어깨, 겨드랑이 등 이음매 봉제선이 해어진 불량품이 나왔다. 이를 개선하기 위해서 생산관리부가 공장에 가서 품질 안정을 철저히 관리했다. 해어지지 않도록 제대로 이어붙이고 피부에 닿아도 까슬하지 않도록 착용감에 신경 썼다.

그 후에도 개선을 멈추지 않았다. 가장 큰 변화는 2011년 상품명에 '워셔블(세탁 가능)'이라는 표기를 넣은 점이다. 가정에서 세탁기로 손쉽게 세탁 가능하도록 봉제와 소재를 개선한 것이다. 나가사와 실장은 다음과 같이 말했다. "세탁기로 36회 세탁해도 보풀이 일거나 줄어들지 않습니다. 이것이 무인양품 니트 전 제품의 '세탁 기준'이 되었습니다." 불량품으로 인한 반품도 거의 없어졌다. "반품률이 낮은 것은 끊임없는 개선이 고객들로부터 지지받고 있는 증거라고 생각합니다."라고 나가사와 실장은 덧붙였다.

'전용 소재'로
인기 상품을 만들다

Column 무인양품은 끊임없이 소재 개발에 힘쓴다. 주로 의료 용품이나 아기
용품 등에 쓰이는 가제를 성인용 의류 소재로 사용하고자 오리지널 가
제 소재를 개발했다. 2006년에는 '이중가제'로 만든 셔츠와 원피스를
발매하여 매출 호조를 이루었다. 이중가제 특유의 가볍고 부드러운 감
촉이 인기의 이유였다.

그 후, 파자마와 스톨 등 이중가제를 사용한 품목을 늘렸고 현재 여러

의류의 개발 · 개량 사이클

기획

인기 상품의 기획안(개선안)을 작성한다.

상품 설계

생산관리 담당이 합류하여 구체적인 상품 설계에 들어간다(상품에 따라 연구기술부도 참가).

샘플 제작

생산위탁 업체도 함께 기획 · 품질 · 비용을 고려해 개발을 시작한다.

디자이너 　 머천다이저 (MD)

생산관리 (PD)

연구기술부

생산위탁 업체

고객의 목소리

고객 상담실이나 생활을 위한 양품연구소 등에 접수된 고객의 의견을 다음 기획에 반영한다.

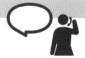

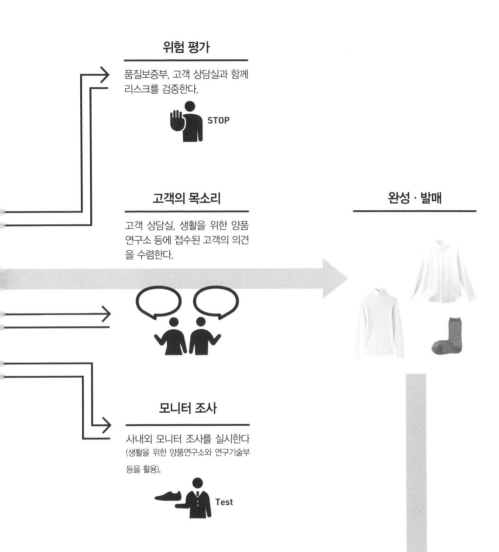

위험 평가

품질보증부, 고객 상담실과 함께
리스크를 검증한다.

STOP

고객의 목소리

고객 상담실, 생활을 위한 양품
연구소 등에 접수된 고객의 의견
을 수렴한다.

완성 · 발매

모니터 조사

사내외 모니터 조사를 실시한다
(생활을 위한 양품연구소와 연구기술부
등을 활용).

Test

인기 상품의 소재로 이중가제가 활용되고 있다. 2016년 봄·여름 시즌에는 이중가제 소재 품목이 36가지로 전년보다 60% 증가한 13억 엔의 매출을 달성했다.

무인양품은 2000년쯤부터 오가닉 코튼을 사용한 제품을 출시하고 있다. 현재는 이중가제를 비롯한 면제품 소재의 90%가 오가닉 코튼이다. 오가닉 코튼의 산지를 개척하고 꾸준히 소재로 활용함으로써 합리적인 가격을 실현했다.

**발 모양
직각양말**

꾸준한 개선으로
무인양품의 대표 상품이 되다

무인양품의 인기 상품 가운데 하나인 발 모양 직각양말.
개선 전후의 차이를 눈치채지 못하는 고객도 있다.
그렇지만 매년 작은 개선을 하고 있다는 사실!

무인양품이 2006년에 발매한 '발 모양 직각양말(이하 직각양말)'은 이름
그대로 발꿈치 부분의 각도가 90도인 양말이다. 발 모양에 맞춰 직각
으로 편직되었기 때문에 신발 안에서도 잘 벗겨지지 않고 발에 착 달
라붙어 착용감이 좋다. 직각양말 고정 팬이 있을 정도로 무인양품의
대표 상품이다.

'직각'이라는 아이디어는 어디에서 나왔을까? "2006년 체코에서 본 한
할머니의 '손뜨개 양말'이 힌트가 되었습니다."라고 양품계획 의류·잡
화부의 잡화담당 MD개발을 맡고 있는 이시카와 가즈코가 말했다. "인
간의 발 모양처럼 직각이었습니다. 신어보니 발꿈치 부분이 120도로
휘어진 '바나나 모양'의 일반양말보다 훨씬 착용감이 좋았습니다."라고
덧붙였다.

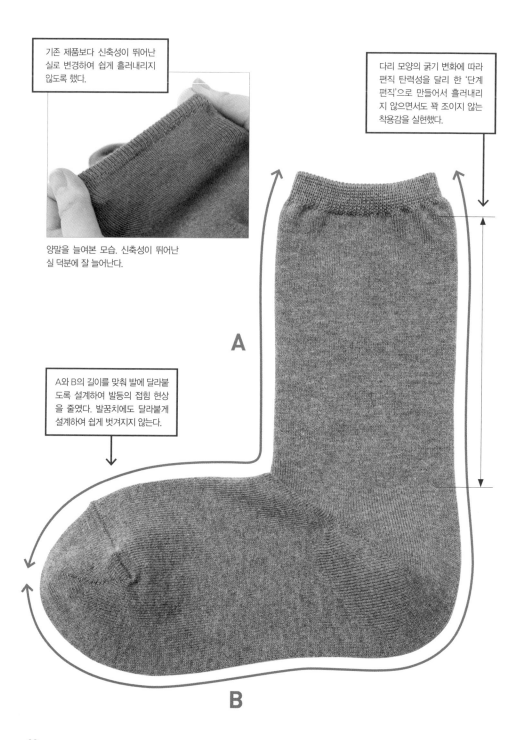

기존 제품보다 신축성이 뛰어난
실로 변경하여 쉽게 흘러내리지
않도록 했다.

양말을 늘여본 모습. 신축성이 뛰어난
실 덕분에 잘 늘어난다.

다리 모양의 굵기 변화에 따라
편직 탄력성을 달리 한 '단계
편직'으로 만들어서 흘러내리
지 않으면서도 꽉 조이지 않는
착용감을 실현했다.

A

A와 B의 길이를 맞춰 발에 달라붙
도록 설계하여 발등의 접힘 현상
을 줄였다. 발꿈치에도 달라붙게
설계하여 쉽게 벗겨지지 않는다.

B

4회에 걸친 대규모 리뉴얼

'이렇게 뛰어난 착용감을 많은 사람이 경험해보면 좋겠다.'라는 생각이 제품화의 출발점이었다. 손뜨개 직각양말을 기계편물로 재현하는 작업은 새로운 도전이었다. 납득할 수 있는 샘플이 완성될 때까지 제조공장과 긴밀히 연락을 취하며 제품을 만들었다. 만족할 만한 샘플이 나온 것은 시제품을 십여 차례 제작한 후였다.

직각양말은 뛰어난 착용감으로 순식간에 인기 상품이 되었다. 호평이 이어지면서 2010년부터 무인양품의 양말은 전부 직각이 되었다. 하지만 양말을 '직각'으로 만드는 게 최종목표는 아니었다. 무인양품은 상품 발매 후에도 착용감을 더욱 높이기 위해 세세한 부분의 개선을 게을리 하지 않았다. 직각양말은 2006년 첫 출시 이후 몇 번이고 개선을 반복했다. 2011년, 2012년, 2013년, 2015년의 4회에 걸쳐 대규모 리뉴얼을 실시했다.

첫 번째 리뉴얼은 2011년에 이루어졌다. 이시카와는 '왠지 모르게 편한' 직각양말의 이미지를 '이유 있는 편안함'으로 바꾸어 더 많은 사람이 납득할 만한 양말로 만들고 싶었다고 한다. 그래서 직각양말과 직각이 아닌 양말의 착용감을 비교하여 '편안함의 기준'을 수치화했다. 발꿈치 사이즈와 고무의 탄성을 조절하여 잘 흘러내리지 않으면서도 꽉 조이지 않는 직각양말로 리뉴얼했다.

2012년 두 번째 리뉴얼에서는 좌우의 '발 모양'이 다르다는 사실에 주목하여 일부 직각양말 제품의 오른발과 왼발을 구분했다. 좌우 발 모양에 맞춰 편직하여 착용감을 높였다.

세 번째 대규모 리뉴얼은 2013년에 이루어졌다. 엄지발가락 부분에 구

'발 모양 직각양말' 개량의 역사

2006년	발매
2010년	모든 양말 제품의 직각화
2011년	리뉴얼
2012년	리뉴얼
2013년	리뉴얼
2015년	리뉴얼

멍이 잘 나지 않도록 발끝 부분의 신축성을 높여 오래 신을 수 있는 양말로 만들었다.

2015년에 이루어진 최신 리뉴얼의 포인트는 3가지다. 첫 번째 포인트는 발등과 발꿈치의 길이를 맞추어 발에 달라붙도록 설계하여 발등의 접힘 현상을 줄였다. 발꿈치에 착 달라붙어 쉽게 벗겨지지 않도록 한 것이다. 두 번째 포인트는 다리 모양 굵기에 따라 편직의 탄력을 다르게 하는 '단계 편직'이다. 이를 통해 이전 제품보다 쉽게 흘러내리지 않으면서도 꽉 조이지 않는 착용감을 실현했다. 세 번째 포인트는 신축

- 체코의 한 할머니가 만든 손뜨개 양말에서 힌트를 얻어 발 모양 직각양말을 발매했다.
- 호평이 이어지면서 '직각화'를 추진. 무인양품의 모든 양말 제품을 직각으로 만들었다.
- 발꿈치의 사이즈와 고무의 탄성을 조절하여 잘 벗겨지지 않고 꽉 조이지 않게끔 했다.
- 일부 양말 제품은 오른발과 왼발을 구분하여 착용감을 높였다.
- 발끝 부분의 신축성을 향상시켜 엄지발가락 부분에 구멍이 잘 나지 않도록 했다.
- 발등의 접힘 현상을 줄이고 발꿈치에 달라붙도록 만들어 잘 흘러내리지 않게끔 했다.
- 다리 부분의 굵기에 따라 편직의 탄력성이 다른 '단계 편직'을 통해 잘 흘러내리지 않으면서도 꽉 조이지 않는 착용감을 실현했다.
- 신축성이 뛰어난 실을 사용하여 착용감을 높였다.
- 좌우 구별을 없애고 어느 쪽이든 위화감 없이 신을 수 있도록 만들었다.

성이 매우 뛰어난 실을 사용하여 착용감을 높인 것이다.

그밖에 좌우 구별 없이 어느 쪽 발에 신어도 위화감이 느껴지지 않도록 리뉴얼했다.

"리뉴얼이라고 해도 겉보기에는 크게 다른 점이 없습니다. 직접 신으면서 신경 써서 비교해보면 알겠지만 그냥 별 생각 없이 양말을 신어서는 모를 것입니다. 그래도 연구를 멈추지 않는 것이 중요합니다."라고 이시카와가 말했다. 직각양말의 편한 착용감에서 '인기 상품을 개선해나간다'는 무인양품의 철학이 드러난다.

소재 변경으로
매출의 V자 회복을 달성하다

전 세계적으로 히트를 친 푹신 소파는
그 인기로 인해 경쟁업체의 유사상품도 많이 출시되었다.
하지만 무인양품의 멈추지 않는 개선 작업으로 다시 매출이 상승하고 있다.

2003년에 본격적으로 판매를 시작한 '푹신 소파'는 몸을 감싸서 안아주는 듯한 포근함 때문에 인기다. '굉장히 쾌적해서 계속 앉아 있고 싶다' '한 번 누우면 일어나고 싶지 않다' 등의 후기를 쏟아내며 일명 '사람을 망치는 소파'라는 애칭을 얻었다. 2007년에는 연간판매량이 약 9만 개를 돌파하면서 매출의 정점을 찍었지만, 인기 상품이 늘 그렇듯 경쟁업체에서 저렴한 유사 상품을 출시하면서 판매량이 급감하고 말았다. "다른 회사들은 충전재로 알갱이가 크고 직경이 긴 비즈를 사용해 원재료 비용을 줄여 저렴한 가격으로 판매했습니다."라고 생활잡화부 가구 담당 매니저 요다 도쿠노리가 말했다. 하지만 알갱이가 큰 비즈는 내구성이 떨어져서 부서지기 쉽다. 비즈의 크기는 착석감에도 영향을

내부 충전재인 미립자 비즈는
알갱이가 작은 만큼 내구성이
강해서 부서지거나 찌그러지
는 일이 적다.

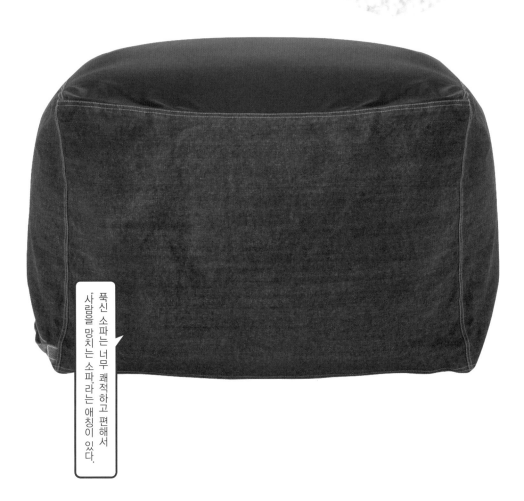

푹신 소파는 너무 쾌적하고 편해서
사람을 망치는 소파라는 애칭이 있다.

'푹신 소파' 개량의 역사

2002년	발매	• 푹신 소파를 상품화했다.
2003년		• 본격적으로 판매를 개시했다.
2007년		• 연간판매량 약 9만 개로 역대 최고를 기록했다.
2011년	리뉴얼	• 니트 부분의 소재를 폴리우레탄에서 폴리에스테르로 변경했다.
2015년	사업 강화	• 데님 소재를 추가했다. • 해외를 포함한 연간판매량 25만 개
2016년	사업 강화	• 치노 소재를 추가했다.

끼친다. 무인양품으로서는 품질을 떨어뜨려 가격을 낮출 수는 없었다. 그래서 눈길을 돌린 곳이 커버 원단으로 쓰인 니트 소재였다. 푹신 소파의 커버는 위아래 면은 니트 소재로, 그 외의 부분은 면 소재로 만들어졌다. 그런데 많은 고객이 니트 소재에 대한 불만을 제기하기 시작했다. 니트에 사용된 폴리우레탄이 땀에 반응하여 시간이 지나면 오염이 발생한다는 것이다. 쉽게 손상되는 소재는 의류보다 세탁 빈도가 낮은 소파 커버로는 적당하지 않았다.

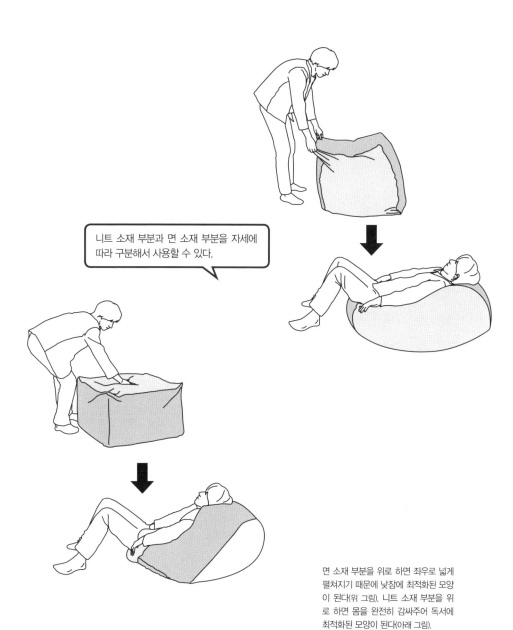

니트 소재 부분과 면 소재 부분을 자세에 따라 구분해서 사용할 수 있다.

면 소재 부분을 위로 하면 좌우로 넓게 펼쳐지기 때문에 낮잠에 최적화된 모양이 된다(위 그림). 니트 소재 부분을 위로 하면 몸을 완전히 감싸주어 독서에 최적화된 모양이 된다(아래 그림).

경기용 수영복에 쓰이는 소재 발견

소파 커버의 니트 소재를 대체할 소재를 찾아보았지만 신축성이 좋은 소재는 대부분 폴리우레탄을 사용했다. 그래도 소재 찾기를 멈추지 않았고 마침내 폴리에스테르로 만든 스트레치 소재를 찾아냈다. 이는 화학소재 전문기업 도레이케미칼이 경기용 수영복으로 개발한 것이다. 폴리에스테르로 소파 사양에 맞는 니트를 만들기는 했지만 염색이 고르게 되지 않아 바로 상품화하기 힘들었다. 이 기술을 확립하고 상품화에 도달한 것이 2011년이다. 2012년에는 판매량이 5만 개 정도까지 감소했지만 리뉴얼이 좋은 평가를 받아 급속하게 매출을 회복하여 2015년에는 약 25만 개의 판매량을 기록하여 과거의 매출을 크게 웃돌았다.

커버 소재로 2015년에는 데님을, 2016년에는 치노를 추가했다. 그전까지는 자유롭게 모양이 변하는 푹신 소파의 특성을 살리기 위해 비교적 얇은 소재의 커버를 사용했다. 하지만 앞으로는 소재 자체도 즐길 수 있도록 지금까지 없던 가치를 제공할 계획이라고 요다 매니저는 말했다.

잘 벗겨지지 않는 풋커버

기능과 디자인을 모두 잡는 대대적인 리뉴얼

2015년에 리뉴얼된 제품은 4회에 걸쳐 시제품을 만든 끝에 완성되었다.
'보다 좋은 제품을 만들고 싶다'는 마음에 끝은 없다.
아마 20년 후에도 개선을 이어나갈 것이다.

풋커버는 발끝부터 발꿈치까지 살짝 감싸주는 형태의 풋웨어다. 발등을 덮지 않아 신발을 신으면 거의 보이지 않는다. 여름에 펌프스나 운동화와 함께 신으면 외관상 깔끔해보이고 땀을 흡수해 위생적이다.
무인양품의 '깊고 얕은 발 모양 풋커버'는 2007년에 출시된 스테디셀러 상품이다. 대대적인 리뉴얼을 거치면서 2015년 봄에 '잘 벗겨지지 않는 풋커버'로 다시 태어났다. 리뉴얼의 포인트는 '잘 벗겨지지 않고 신었을 때 아프지 않을 것'이다.
리뉴얼의 계기는 개발 담당자끼리 나누었던 대화였다. 양품계획 의류·잡화부의 잡화담당 MD개발을 맡고 있는 이시카와 가즈코는 "풋커버 이야기를 하다가 풋커버가 신발 안에서 벗겨져서 고민하는 담당자가 많다는 사실을 알았습니다."라고 말했다. 잘 벗겨지지 않는 풋커

버를 만들기 위해 2013년 가을부터 '여성용 풋커버 리뉴얼 프로젝트'가 시작되었다.

제조업체에 상담한 결과 "풋커버가 벗겨지거나 한쪽으로 쏠리는 것은 피부와의 마찰이 적기 때문이니, 벗겨지는 부분을 마찰이 큰 원단으로 마감하면 개선되지 않을까요?"라는 대답이 돌아왔다. 그래서 '다운스톱'이라는 쉽게 벗겨지지 않는 원사를 뒤꿈치 안쪽에 사용하여 시제품을 만들었다. 가장 벗겨지기 쉬운 발꿈치와 원단의 마찰을 크게 만들어

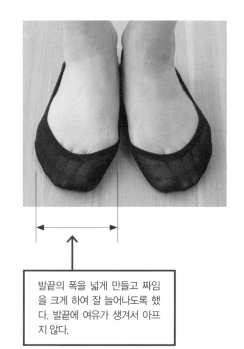

발끝의 폭을 넓게 만들고 짜임을 크게 하여 잘 늘어나도록 했다. 발끝에 여유가 생겨서 아프지 않다.

풋커버의 벗겨짐 현상을 방지하고자 한 것이다.

완성된 시제품을 사내외 여성 56명을 대상으로 신어보게 한 후 착용감에 대한 설문조사를 실시했다. '신발을 신었을 때 풋커버가 벗겨졌는가?'라는 질문에 대해 '한 번도 벗겨지지 않았다'라고 대답한 사람이 71.4%였다. 비교용으로 함께 테스트한 일반 풋커버는 58.9%였으니 71.4%는 매우 높은 수치였다. 하지만 무인양품이 당시 판매하던 기존 제품을 신어보고 '한 번도 벗겨지지 않았다'고 응답한 사람은 76.8%였다. 시제품은 일반 풋커버보다는 잘 벗겨지지 않지만 기존 무인양품 제품보다는 잘 벗겨진다는 사실을 알았다.

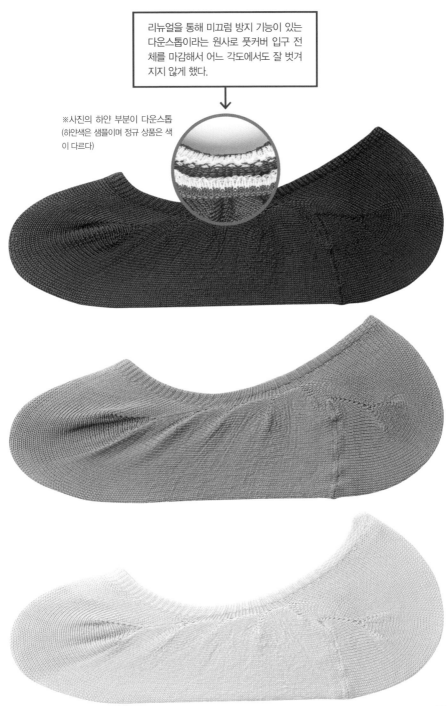

리뉴얼을 통해 미끄럼 방지 기능이 있는 다운스톱이라는 원사로 풋커버 입구 전체를 마감해서 어느 각도에서도 잘 벗겨지지 않게 했다.

※사진의 하얀 부분이 다운스톱 (하얀색은 샘플이며 정규 상품은 색이 다르다)

4회에 걸친 시제품 제작

여성 18명을 대상으로 그룹 인터뷰를 실시해 '착용감' '신경 쓰이는 부분' 등 더 개선할 점은 없는지 조사했다. 그 결과, 이번 시제품이 착용감은 좋지만 '잘 벗겨지지 않는 제품'은 아니라는 사실을 알았다. 또한 '고무의 압박 때문에 아프다' '신발을 신었을 때 풋커버가 많이 보인다' 등 해결해야 할 과제도 발견했다.

시제품 2탄에서는 잘 벗겨지지 않도록 풋커버 입구 안쪽을 전부 미끄럼 방지 기능이 있는 원사(다운스톱)로 마감하여 어느 각도에서도 쉽게 벗겨지지 않게 했다. 입구 주위에 충분한 마찰력이 생겨서 발을 감싸는 원단 전체의 양을 줄일 수 있었고 결과적으로 신발을 신었을 때 풋커버가 잘 보이지 않았다.

'고무의 압박 때문에 아프다'라는 과제에 대해서는 발끝의 폭을 넓게 만들고 짜임을 크게 하여 잘 늘어나도록 했다. 그러자 발끝에 여유가 생겨 피부를 압박하지 않았다.

즉시 여성 60명을 대상으로 시제품 2탄을 신어보게 하여 착용감에 대한 설문조사를 실시했다. 그 결과, '한 번도 벗겨지지 않았다' '항상 신는 제품보다 잘 벗겨지지 않았다'라고 대답한 사람이 약 97%에 달했다. 발의 통증에 대해서는 '아픔을 느끼지 못했다'라고 대답한 사람이 91.7%였다. 풋커버 착용 모습에 대한 질문에 대해서는 '항상 신는 제품보다 풋커버가 잘 보이지 않았다' '항상 신는 제품과 비슷하게 풋커버가 보였다'라고 대답한 사람이 약 60%여서 1탄보다 더 많은 사람을 만족시켰다.

이시카와 가즈코를 비롯한 프로젝트 팀원들은 시제품 3탄, 4탄을 만들

'잘 벗겨지지 않는 풋커버(여성·선택)' 개량의 역사

2007년	발매	• '깊고 얕은 발 모양 풋커버' 출시했다.
2011년	리뉴얼	• 소취 기능을 추가하여 '발꿈치는 깊고 발끝은 얕은 발 모양 풋커버(소취)(여성·선택)'로 리뉴얼했다.
2013년 봄	개선	• 발끝은 얕게 만들고 발꿈치는 고무와 특별한 편직 방법을 통해 발을 감싸도록 만들어 잘 벗겨지지 않도록 했다.
2013년 가을		• '여성용 풋커버 리뉴얼 프로젝트'를 시작했다.
2015년	리뉴얼	• '잘 벗겨지지 않는 풋커버'로 리뉴얼 • 발목 입구를 다운스톱으로 마감하여 쉽게 벗겨지지 않도록 만들었고 입구와 발끝의 통증을 경감했다. • 발끝의 폭을 넓게 만들고 짜임을 크게 하여 압박에 의한 발의 통증을 줄였다.

었고 발꿈치가 달라붙지 않고 공간이 남아 헐렁거리는지 등을 꼼꼼히 점검했다. 그리고 새로운 풋커버가 탄생했다.

이번 프로젝트를 돌이켜보면 사실 기존 풋커버에 대한 만족도가 낮은 건 아니었다. 그런데 무인양품은 개선을 멈추지 않았다. "많은 사람에게 사랑받는 인기 상품이기 때문에 꾸준한 개선 과정을 거쳐나갈 것입니다. 품질과 가격 모두 만족한다고 자신 있게 말할 수 있을 때까지 추진할 것입니다."라는 이시카와 가즈코의 말에 무인양품의 생각이 그대로 드러난다.

"더 좋은 제품을 만들고 싶다는 마음은 앞으로도 변하지 않을 것이고 끝이란 존재하지 않습니다. 20년 후에도 같은 일을 하고 있지 않을까요?"

만드는 사람의 의도를 강요하지 않는 게
무인양품 스타일

자기 식기류, 알루미늄 문구류, 폴리프로필렌 파일박스….
무인양품 초기부터 함께한 롱 라이프 상품은 다수 존재한다.
이 제품들은 어떻게 탄생했고 어떻게 계승되었을까.

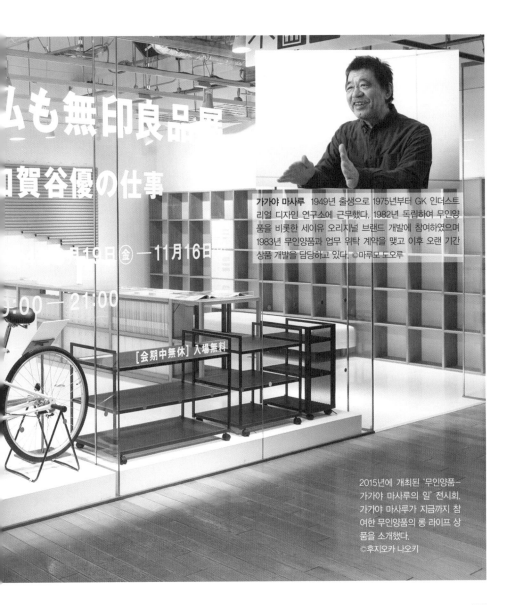

가가야 마사루 1949년 출생으로 1975년부터 GK 인더스트리얼 디자인 연구소에 근무했다. 1982년 독립하여 무인양품을 비롯한 세이유 오리지널 브랜드 개발에 참여하였으며 1983년 무인양품과 업무 위탁 계약을 맺고 이후 오랜 기간 상품 개발을 담당하고 있다. ©마루모 도오루

2015년에 개최된 '무인양품─가가야 마사루의 일' 전시회. 가가야 마사루가 지금까지 참여한 무인양품의 롱 라이프 상품을 소개했다.
©후지오카 나오키

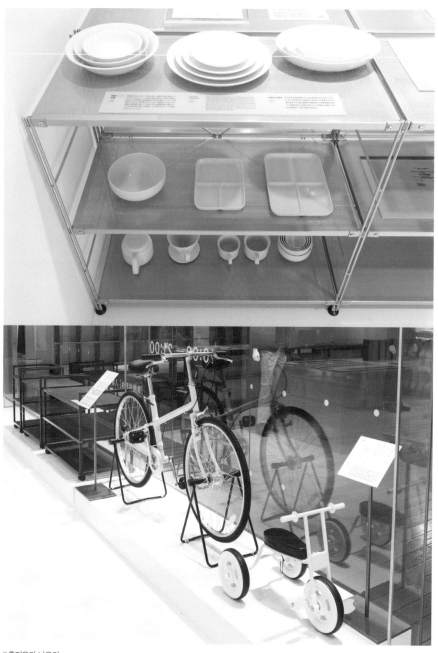

©후지오카 나오키

"디자이너 이름을 내세워 판매하지 않는다." 이는 무인양품이 완고하게 지켜온 신념 중 하나다. 무인양품이 처음 시작되던 때부터 상품 개발에 참여한 디자이너가 있다. 바로 가가야 마사루다.

그전까지 오디오기기, 광학기기, 사무기기 등 공업제품 디자이너였던 가가야 마사루는 무인양품의 생활용품 디자인에 참여하게 된 계기에 대해 다음과 같이 이야기했다.

"1980년쯤 친구에게서 세이유가 앞으로 만들 오리지널 브랜드의 프로덕트 디자이너로 참여해보지 않겠냐는 제안을 받았습니다. 그때는 내 전문분야가 아닌 생활잡화 디자인을 할 수 있을지 자신이 없어서 정중하게 거절했습니다. 무인양품의 본질 같은 것도 잘 알지 못했고…"

당시에는 공업제품 디자인을 하고 있는 자신이 대량생산·대량소비 사회의 한 축을 담당하고 있는 것 같아서 스스로가 디자이너로서 떳떳하지 못하다고 생각했다고 한다. 개성을 중시하는 디자인의 정반대편에 있는 '누구의 작품인지 의식하지 못할 정도로 보편적인 디자인과 잘 드러나지 않는 본질'을 추구하던 시기이기도 했다. 3년 후 무인양품 초창기인 1983년, 가가야 마사루는 상품 개발에 참여하게 되었다.

"무인양품에 처음 참여했을 당시, 생활잡화부 상품 개발 팀원은 저와

가가야 팀이 처음 상품화한 '자기 식기' 시리즈.
그 후 상품 라인업을 확충하여 현재도 판매 중이
다(위). H형 프레임 자전거와 세발자전거(아래).

말하지 않아도 다 아는 무인양품의 인기 상품 '재생지 노트'(왼쪽 위)
폴리프로필렌 수납 시리즈는 모듈 설계로 사이즈가 딱 맞다(왼쪽 아래).
알루미늄 문구 시리즈는 지금도 인기가 높다(오른쪽 위).

사원 2명으로, 전부 3명이었습니다. 우리 팀은 우선 생활에 필요한 것
이 무엇인지 생각했습니다. 그 과정에서 느낀 점은 일상생활 가운데
불필요한 부분을 전부 제거하면 진짜 필요한 것은 놀라울 정도로 적
다는 사실이었습니다. 그래서 새로운 상품 개발의 규칙을 '자기주장은
하지 않지만 당당한 존재감이 있는지' '사용 방법을 강제하지 않는 범
용성이 있는지' '사용 수명이 긴지'로 정했습니다. 가장 먼저 상품화한
것이 '자기 베이지'라는 자기 식기 시리즈입니다."

문구류에는 롱 라이프 상품이 많다(왼쪽).
심플한 '수납 선반'과 '다리 달린 스프링 매트리스'(오른쪽)

일식, 서양식, 중식이 혼재하는 일반 가정의 식탁에 잘 스며들도록 철저히 간소화시킨 '자기 베이지' 식기 시리즈는 라인업이 추가되면서 현재까지 판매되고 있다. 30년 전에 모은 그릇과 함께 사용하기 위해 매장을 찾는 고객도 있다.

그 밖에도 디자인에 참여한 제품이 다수 있다. H형 프레임 자전거, 간소하지만 친근한 인상을 주는 알루미늄 문구류 시리즈, 헤드보드가 없기 때문에 침대뿐만 아니라 다목적 공간으로 활용 가능한 다리 달린 스프링 매트리스, 생활 변화에 따라 부품을 더하거나 뺄 수 있는 스틸 유닛 선반, 크기가 다른 수납 박스의 개별 부품 디자인을 통일시켜 원하는 대로 배치해도 깔끔하게 보이는 폴리프로필렌 수납 박스 시리즈 등.

"일반적으로 신상품을 개발할 때 '지금까지 없던 새로우며 흔하지 않은 것'을 찾는 경우가 많습니다. 그래서 지금은 '흔한 물건'을 찾기가 무척 어려워요. 하지만 무인양품에 가면 흔하고 좋은 제품이 많습니다. H형 자전거는 튼튼하고 실용적인 일본의 국민 자전거 '마마차리(일본에서 주로 주부들이 많이 이용하는, 타고 내리기 쉽고 앞이나 뒤에 바구니나 어린이용 좌석이 달린 자전거를 일컫는 말, '마마(엄마)'와 '차링코(자전거)'의 합성어)'를 모델로 삼았습니다. 안장과 핸들을 하나의 바$_{bar}$로 연결한 H형 자전거는 프레임 모양의 효과로 남녀노소를 불문하고 타기 쉬우며 보편적인 자전거입니다."

2015년에는 '무인양품－가가야 마사루의 일'이라는 제목으로 전시회가 개최되었다.

"제가 개발에 참여한 제품 중에 지금까지도 판매되고 있는 롱 라이프

상품은 40점 이상입니다. 그중 30점을 전시했습니다."

당초 전시회의 가제는 '나도 무인양품'이었다고 한다. 여기서 말하는 '나'는 디자이너 가가야 마사루 개인이 아니다. 무인양품을 애용하는 사용자인 '나', 무인양품 제품을 제조하는 공장인 '나', 무인양품에서 근무하는 직원인 '나'와 같이 무인양품의 사고방식에 찬성하는 모든 사람을 의미한다. 가가야는 "롱 라이프 디자인은 무인양품을 사랑해주는 사람 전원이 만들었다고 생각합니다."라고 말했다.

"지금도 가구 부문과 문구 부문의 디자인 미팅에 참가해서 신제품 제안과 시제품 확인을 하고 있습니다. 제품이 태어나고 자라는 과정을 함께하는 것은 매우 즐거운 일입니다."

30년 이상 무인양품의 상품 개발에 참여했지만 디자인의 방향성은 변하지 않았다고 한다. "만드는 사람의 의도를 강요하지 않고 구입하는 사람에게 사용 방법이나 느낌을 맡깁니다. 물건에 대한 집착이 없는 기분 좋은 생활의 제안. 이것이 무인양품 스타일이라고 생각합니다."

어지러움 속에 상품 개발의 힌트가 숨어 있다

무인양품다운 생각과 아이디어는 어디서 나오는가?
옵저베이션이라 불리는 상품 개발 방법이 중요한 역할을 한다.
생활 속 과제를 해결하기 위한 힌트는 항상 현장에 있다.

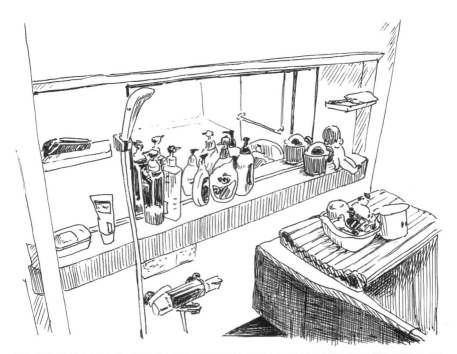

일반 가정을 방문해보니 욕실에는 샴푸와 린스 용기가 아무렇게나 놓여 있었다. 각 브랜드의 용기 형태가 원형, 타원형 등 제각
각이었기 때문에 안정감과 통일감이 없었다(각 일러스트는 실제 촬영한 사진을 바탕으로 그렸다. 각각의 일러스트와 상품 사진은 옵저
베이션의 예로 제시한 것으로 하나의 일러스트를 참고하여 하나의 상품을 개발한 것은 아니다). ©일러스트 야마우라 노도카

무인양품의 'Micro Consideration'을 가능하게 한 것은 '옵저베이션'이라는 상품 개발 방법이다. 옵저베이션은 문자 그대로 '관찰'이다. 개발 프로젝트 팀원이 일반 가정을 실제로 방문하여 생활자가 어떻게 생활하는지, 물건이 어떻게 쓰이는지와 같은 라이프스타일을 '관찰'함으로써 과제나 힌트를 얻고 상품화로 연결하는 방법이다. 단순한 옵저베이션이라면 이미 많은 기업에서 실시하고 있지만, 무인양품의 옵저베이션은 그 철저함이 타사와는 현저하게 다를뿐더러 무인양품만의 독자적인 노하우가 있다.

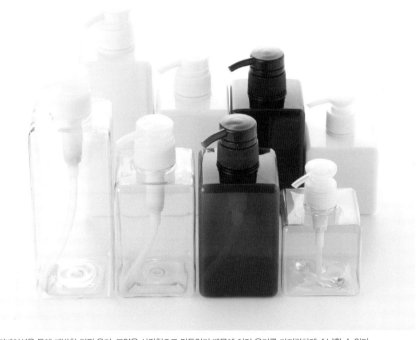

옵저베이션을 통해 개발한 리필 용기. 모양을 사각형으로 만들었기 때문에 여러 용기를 가지런하게 수납할 수 있다.

대상자의 집을 방문할 때에는 디자이너와 머천다이저가 반드시 한 팀을 이루며 여러 팀이 약 한 달간 실시한다. 한 팀당 4~5곳을 담당하기 때문에 전체 25~30곳을 방문하는 경우도 있다. 사전에 '시니어' '잡화'와 같은 테마를 설정하여 옵저베이션 기준을 만든다. 2015년 12월에 실시한 옵저베이션의 테마는 '사무실'이었다. '사무실도 생활의 일부'라는 의식에서였다.

서랍장 안까지 관찰한다

각 팀은 대상자의 집을 방문하여 가능한 한 많은 사진을 촬영한다. 벽에 무엇이 걸려 있는지, 선반에 무엇이 놓여 있는지, 서랍장 안에 무엇이 있는지 열어보고 관찰한다. 현관, 거실, 주방, 세면대, 욕실 등 집안 곳곳의 있는 그대로의 모습을 사진으로 남기는데 그 사진 장수는 한 집당 300~400장에 달한다.

평범한 가정을 방문해 관찰해보면 깨끗이 정리된 방도 있지만 지저분한 방도 보인다. 정리된 방처럼 보여도 서랍장을 열어보면 안은 지저분한 경우도 있다.

"어지러운 공간이야말로 상품 개발의 힌트가 됩니다. 지저분한 이유를 찾아서 일상의 자연스러운 행동을 통해 물건을 정리할 수 있도록 도와줍니다. 그 속에 신제품의 키워드가 있기 때문입니다. 깨끗한 부분은 관찰해도 의미가 없습니다. 생활자의 행동이 흐트러지는 배경이나 이유를 과제로 정하고 개발 제안으로 이어갑니다." 생활잡화부 야노 나오코 기획디자인실 실장의 말이다.

생활자가 자신도 의식하지 못하는 사이에 정리 정돈을 할 수 있게 만

디자이너의 시선만이 아니라 머천다이저도 함께한다.

들려면 어떻게 해야 할까? 그리고 이를 위해서는 어떤 제품이 필요할까? 생활자에게 부담을 주지 않는 신제품의 모습은 다양한 가정을 관찰함으로써 찾아낼 수 있다. 테마에 걸맞게 마케팅 담당자가 제출한 조사 데이터도 사전에 살펴보겠지만 중요한 것은 옵저베이션이다. 옵저베이션 결과는 속히 정리하여 하루에 걸쳐 팀별로 프레젠테이션을 실시한다. 여기서 신제품의 키워드를 추출한다.

이러한 옵저베이션을 통해서 벽걸이 가구 형태의 정리함과 행거를 개발했다. 석고보드 벽이 파손되는 일 없이 정리함과 행거를 간단하게 설치할 수 있었다. 벽후크 등에 물건이 아무렇게나 걸려 있는 집을 관찰하고 이를 해결할 방법을 찾는 과정에서 고안한 제품이다.

샴푸나 린스의 새로운 리필 용기도 탄생했다. 밑면을 동일한 크기의 사각형으로 통일했기 때문에 정리하기 쉽다는 것이 가장 큰 특징이다. 샴푸나 린스 용기는 원형, 타원형 등 제조업체별로 다르다. 각기 다른 용기 모양이 욕실 수납의 과제라는 점을 깨닫고 리필 용기를 상품화하는 데 성공했다.

옵저베이션의 무대는 일본 국내로 한정하지 않는다. 홍콩에서는 이미 실시했고 해외도 점차 확대하고 있다. 무인양품의 글로벌 전개와 함께 이루어진 해외 일반 가정집 옵저베이션은 일본 상품 개발에도 참고가 되기 때문이다.

홍콩에서는 '수납'을 테마로 4일간 약 20곳의 일반 가정을 방문했다. 일본보다 더 좁은 방이 많은 홍콩의 일반 가정에서는 어떻게 물건을 정리하는지 알아보기 위해서였다. 홍콩 옵저베이션 결과를 바탕으로 'Compact Life'라고 불리는 새로운 키워드가 등장했다.

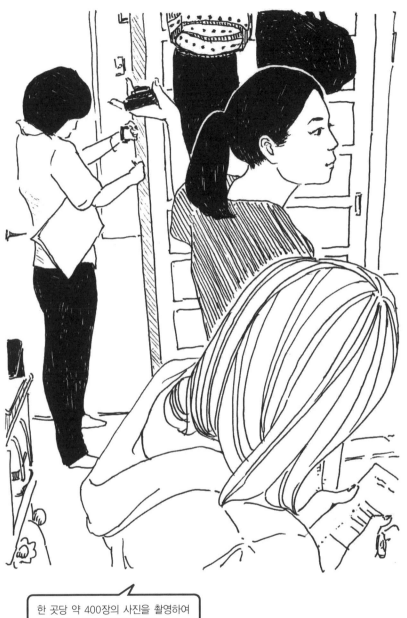

한 곳당 약 400장의 사진을 촬영하여
가정의 모습을 자세히 관찰한다.

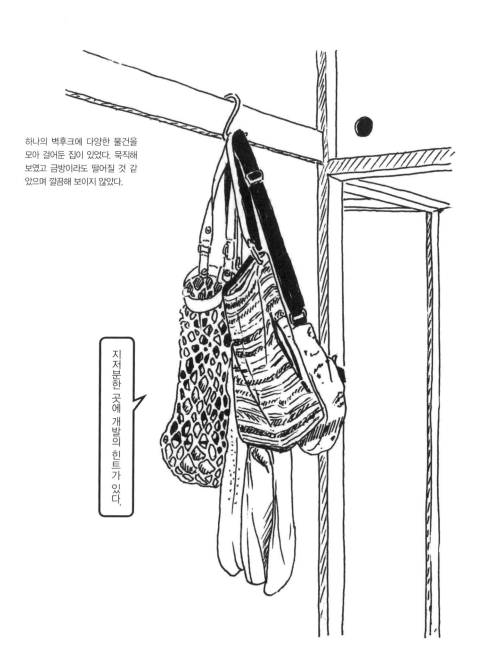

하나의 벽후크에 다양한 물건을
모아 걸어둔 집이 있었다. 묵직해
보였고 금방이라도 떨어질 것 같
았으며 깔끔해 보이지 않았다.

지저분한 곳에 개발의 힌트가 있다.

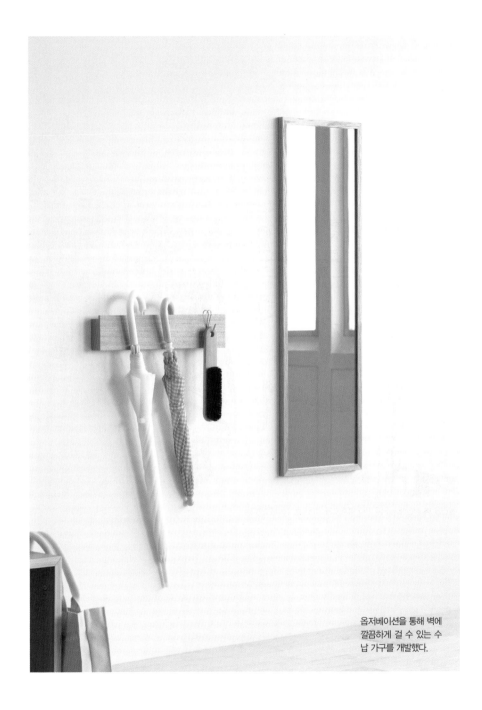

옵저베이션을 통해 벽에
깔끔하게 걸 수 있는 수
납 가구를 개발했다.

물건을 벽 선반에 올려두거나 벽후크에 걸어두는 집이 많았다.

옵저베이션을 통해 작은 물품을 깔끔하게 정리할 수 있는 수납 선반을 개발했다.

수납은 했지만 그다지 깔끔하다는 인상을 받지 못했다.

상자 타입과 선반 타입 중 상황에 따라 선택할 수 있다.

새로운 해석으로
다시 태어나는 무인양품

'여행'을 테마로 무인양품의 상품을 재편집한 '무지 투 고'에서
무인양품의 '인기 상품 업그레이드'라는 일관적인 자세를 엿볼 수 있다.
무지 투 고의 디렉터 후지와라 다이가 본 무인양품의 강점은 무엇일까.

Interview

닛케이디자인 무인양품과 같이 일하게 된 경위가 궁금해요.

후지와라 다이 2013년부터 '여행'을 테마로 한 '무지 투 고MUJI to GO'의 디렉터를 맡고 있습니다. 이세이 미야케ISSEY MIYAKE에서는 모노즈쿠리 (장인 정신을 바탕으로 한 일본의 독특한 제조 문화를 일컫는 대명사) 바로 직전 단계인 '생각 구현'에 관련된 일을 했습니다. 지금은 디자인 싱킹 Design Thinking이라 불리는 일이죠. 다양한 상품과 서비스가 뒤섞여 유통되는 시대에 필요한 디자인 싱킹은 'A-POCA Piece of Cloth(한 장의 천으로 옷을 완성하는 기법)'로 대표된다고 할 수 있습니다. 이세이 미야케에서의 일이 일단락되고 2008년에 독립했습니다. 제가 과거에 미술관에서 발표한 작품이 계기가 되어 제안을 해주셨죠.
2012년에 무인양품의 디자인실을 처음 방문는데, 가정적인 분위기가

©모로이시 마코토

후지와라 다이 일본 가나가와 현 출생으로 중국 유학으로 국립 중앙미술학원 국화계 산수화과(베이징)를 졸업하고 일본에서 다마 미술대학 디자인학과를 졸업했다. 미야케 디자인 스튜디오 입사 후 1998년부터 미야케 이세이와 함께 'A–POC 프로젝트'를 통해 의류 제작 과정에서 획기적인 작업을 보여주었다. 2011년 까지 이세이 미야케 파리콜렉션 크리에이티브 디렉터, 미야케 디자인 스튜디오 부사장 등을 역임했다. 2009년부터 후지와라 다이 디자인 사무소를 개소하고 과학과 모노즈쿠리를 디자인으로 연결하는 활동을 일본 국내외에서 이어가고 있다. 2016년 현재 양품계획 디렉터(무지 투 고)다.

©마루모 도오루

'무인양품 텐진다이묘'(후쿠오카 시)의 '무지 투 고' 코너

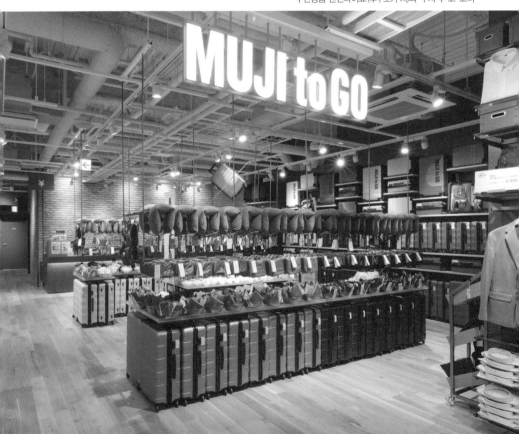

매우 인상적이었어요. 그때 생각 중이던 아이디어에 대해 함께 이야기
한 기억이 나요. 실현되지는 않았지만….

1980년에 시작되어 이제 전 세계로 진출한 무인양품은 저도 고객으로
함께 성장해온 느낌이에요. 무인양품 제품을 지금도 사용하는 소비자
이자 무인양품의 성장을 단편적이지만 계속 지켜봐온 관찰자이기도
하니까요. 무인양품의 근원에는 다나카 잇코 씨의 사상도 있고 어떤
스토리성이 느껴지기 때문에 디자이너로서 공감이 가는 부분이 많아
요. 일의 성격상 무인양품의 생각이 일본에서 세계로 전해지는 모습을
해외에서도 볼 수 있는데 정말 기쁘더군요.

———

**후지와라 씨가 본 무인양품은 어떤 존재인가요? 무인양품 스타일이란 무엇이라고
생각하나요?**

일본의 많은 기업이 새로운 분야에 도전하고 있지만 일상의 보편적인
것에는 별로 관심을 기울이지 않아요. 그런데 무인양품은 보편적인 부
분에 주목하는 듯 보입니다. 집을 중심으로 한 공간에서 매일 보고 만
지는 것들에 관해서 창작의식을 발휘하죠. 그런 의미에서 일상생활 전

무지 투 고의 '폴더블 케이스'. 여행 중
의류의 수납·정리에 편리하다. 사용하
지 않을 때에는 작게 접을 수 있다(위).
워셔블 의류 케이스(아래)

체를 생각하는 창조집단이라고 할 수 있어요. 게다가 구입하기 편하게 사회와도 폭넓게 이어져 있죠.

하지만 현대사회에 항상 존재하고 꼭 필요한 일반적인 물건이라도 '좋고 나쁨'이라는 기준은 반드시 존재하고 시대와 함께 변화해갑니다. 무인양품은 일상적인 공간 안에 존재하는 물건이 '의미'를 가지고 있는지 항상 생각합니다. 생활의 중심에 있는 것, 항상 존재하는 것 등 눈앞에 있는 모든 사물을 관찰하고 사고하여 있는 그대로의 모습으로 만들고 또 끊임없이 생각하는 회사가 무인양품입니다. 변화에 대해서 유연한 자세를 취하기 때문에 도전에 대한 준비라고 할까요, 형식 같은 것이 있습니다.

'평범한 건 눈에 띄지 않아'라든지, '다른 회사도 하고 있으니까 새로운 분야를 찾자'와 같은 발상이 아닙니다. 언뜻 보면 누구나 할 수 있을 것 같은 일을 누구보다도 진심을 다해 꾸준히 한다는 의미에서 도전하는 회사라고 생각해요.

예를 들어 주걱 모양을 응시하고 관찰합니다. 시중에 나온 주걱은 소재가 다양합니다. 이미 설거지하기 쉬운 주걱 같은 기능성 디자인까지 신경 쓴 제품도 출시되었죠. 그런데 밥 한 그릇을 뜨다가 문득 예전에 비해 밥 양이 많이 줄었다는 생각이 들더군요. 그러고 보면 시대에 맞게 딱 좋은 밥 양이 있는 것 같아요. 한 끼의 밥 양은 시대와 함께 변화한다고 생각해요. 그리고 다시 주걱을 관찰해보니 '잠깐만, 이걸로 괜찮나?' 하는 의문이 들어서 팀과 논의를 하게 됐죠. 이와 같이 심도 있는 관찰을 추구하는 회사는 무인양품 말고는 없을 것입니다.

무인양품은 '인기 상품을 개량하면 일상의 아름다움이 살아난다고 생

각해요. 그래서 질이 좋고 합리적인 가격으로 판매하는 것을 항상 의식하면서 새로운 해석이나 제안을 하죠. 그리고 시대와 사람의 변화를 반영한 그 시대의 인기 상품을 항상 만들어내요. 이 과정은 아주 고된 작업이에요. 이렇게 만들어진 상품이 무인양품에 아주 많습니다.

──────

후지와라 씨는 무인양품 제품에 어떻게 무인양품다움을 표현하는지 궁금해요.

제가 가장 처음 한 일은 팀원들과 함께 하나의 소재로 무인양품의 인기 상품을 개선하는 일이었어요. 시대의 변화에 따라 오늘은 완성된 상품이 내일은 미완성이 되는 경우도 있어요. 내일이 되면 변할지도 모르지만, 우리는 그 변화를 뛰어넘는 제품을 만들기로 의기투합했죠.

예를 들어 2015년에 발매한 무지 투 고의 '패러글라이더 크로스' 시리즈는 패러글라이더에 사용하는 원단으로 만든 얇고 가볍지만 튼튼한 상품 시리즈입니다. 의류, 가방, 수납 용품 등 다양한 아이템이 있는데 각각의 특성을 고려하여 더 얇고 더 가벼운 하나의 소재로, 소비자의 시선에서 다시 만든 것입니다.

2년 정도 작업하면서 소재를 구입할 때 각 부문이 서로 연계하는 모습도 볼 수 있었습니다. 판매 아이템을 10가지에서 20가지로 무작정 늘려서 판매량을 높이려던 것이 아닙니다. 여행하는 사람이 무지 투 고 시리즈 상품을 자신이 가진 무언가와 연동해서 사용할 수 있다면 좋겠다고 생각했어요.

여행에 대해 사람마다 어떤 사고방식을 취하는지 수차례 이야기를 나눴어요. 완성된 프로모션은 심플하고 명확한 이미지로 진행되었습니

다. 예를 들어 여행용 캐리어와 같은 색으로 하거나 소재를 바꾸면서 모양도 수정했습니다. 새로운 소재로 변경하는 것은 위험이 따르는 작업이었습니다. 이미 잘 팔리고 있는 인기 상품인 가방과 파우치를 굳이 나서서 개량한 도전형 프로젝트였으니까요.

무지 투 고는 생활잡화뿐 아니라 의류도 포함한 프로젝트였어요. 식품, 화장품, 의류 등 각각 담당 부문이 다른 상품을 소재라는 공통점으로 연결하는 판매 방법이죠. 무인양품의 많은 상품 중에서 여행하는 사람, 여행에 관심이 있는 사람을 위한 상품을 따로 모은 것이 무지 투 고입니다. 물론 전용 상품도 조금 있지만 기본적으로는 이미 있는 상품에서 편집하여 완성한 시리즈였습니다.

밀라노 가구박람회 때 이루어진 월드 디자인 미팅에서 무인양품에 참여한 디자이너끼리 이런저런 이야기를 나누던 중 콘스탄틴 그리치치 씨가 "무인양품의 아이템을 '여행'이라는 키워드로 편집할 수도 있겠다."라고 한 말이 계기가 되어 2008년에 첫 매장이 홍콩에 생겼습니다. 여행이라는 생활의 축에 걸맞은 상품을 모은 것이었죠.

여행을 즐기는 사람이 늘어난 시대 흐름에 맞추어 생활을 다루는 무인

'패러글라이더 크로스 폴더블 륙색(파우치 포함)'. 패러글라이더의 원단을 사용하여 작게 접어서 부속 파우치에 수납할 수 있다.

양품도 여행을 키워드로 가져온 것입니다. 집에서 필요한 물건과 여행지에서 필요한 물건은 조금 다릅니다. 일상생활을 여행이라는 각도에서 재고하는 작업을 통해 패러글라이더 크로스라는 시리즈도 탄생했어요. 무지 투 고는 무인양품이 여행에 대해 제안하는 공간이라고 생각합니다.

여행이라는 측면에서 항상 사용하는 생활용품을 바라보면 평소와는 다른 수요를 발견할 수 있고 새로운 제안도 떠오릅니다. 패러글라이더의 캐노피(지붕)에 사용하는 소재를 사용한 '워셔블 의류 케이스'도 그중 하나입니다. 여행에서 돌아왔을 때 수납 케이스가 그대로 세탁망이 되었으면 좋겠다는 시각에서 만들어졌죠.

집에서의 생활의 우선순위를 여행으로 옮겨보면 사용의 편리성이라는 기준이 조금 바뀝니다. 일상생활과 여행, 양쪽을 통합하는 방향으로 가게 되었죠.

'폴더블 폴리에스테르 원피스'도 무지 투 고 상품 중 하나다. 활동하기 편한 소재로 작게 접을 수 있는 것이 포인트다.

무인양품에서 어떤 영향을 받았는지 궁금해요. 함께 일하면서 특별히 느낀 바가 있었나요?

전문 분야가 다른 사람들이 모여 팀으로 디자인을 하는 것은 만만치 않은 일입니다. 조사한 결과를 종합하고 시제품을 만들어 의견교환까지 마칩니다. 이 과정이 일관적으로 이루어지는 회사는 거의 없어요. 상품화까지는 긴 시간이 필요하기 때문에 같은 것을 다른 시점에서 생각하는 일을 반복하는 자세가 중요해요.

무인양품에서는 모두 함께 생각하자는 분위기가 있어요. 의식하지 않으면 불가능한 일이죠. 팀원은 고객의 대표이기도 해요. 취급하는 상품이 자신의 집에도 있으니까요. 사장이나 회장의 요구도 명확하고 팀원 한 명 한 명이 변화에 대한 속도감을 인지하고 있죠. 방대한 아이템을 취급하는 제조업체로 이들을 관리하면서 일상에 스며든 변화를 발견하고 끊임없이 성장해나가는 회사예요. 큰 수고가 필요하지만 결과적으로 이런 태도가 상품에서 전해지는 따뜻한 느낌으로 표출된다는 생각이 들어요. 프로젝트의 시작부터 끝까지 함께하는 디자인 워크를 정말 좋아합니다.

'푹신 넥쿠션(후드 부착)'은 기내에서 잠을 잘 때 유용하다. 후드는 수납이 가능하다.

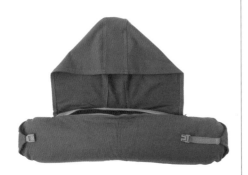

無印良品　無印

3

진화3
거점매장 디자인

매장의 광대한 공간은

무인양품의 가치관과 사상을

표현하는 캔버스다.

그 디자인도 하루하루 진화한다.

무인양품의 모든 것이 있는
거점매장

예나 지금이나 무인양품의 거점매장 중 으뜸 거점매장.
그곳은 바로 무인양품 유락초점이다.
새로운 시도를 최고의 완성도로 선보이는 곳!

2015년 9월 리뉴얼 오픈한 '무인양품 유락초(이하 유락초점)'는 무인양품 매장 중에서도 세계 최고의 매출과 매장 면적을 자랑하는 거점매장이다. 현재 세계 거점매장은 유락초점과 중국의 청두점, 상하이점까지 3곳이다. 나라별로 거점매장이 있지만 전부 유락초점을 기준으로 재편집한 매장이다. 대규모 매장에서 제공하는 상품과 서비스 방법은 일단 유락초점에서 재구축되어 세계 26개 국가의 700곳 이상의 각지 매장으로 전파된다. 제조업체가 국외에 공장을 설립하여 사업을 확대할 때 이를 지원하는

무인양품 유락초점의 특징 중 하나는 서적 전시 방식이
다. 1층에 있는 '무지 투 고' 코너에도 책장이 있다. 그곳
에는 여행 관련 서적을 진열했다.

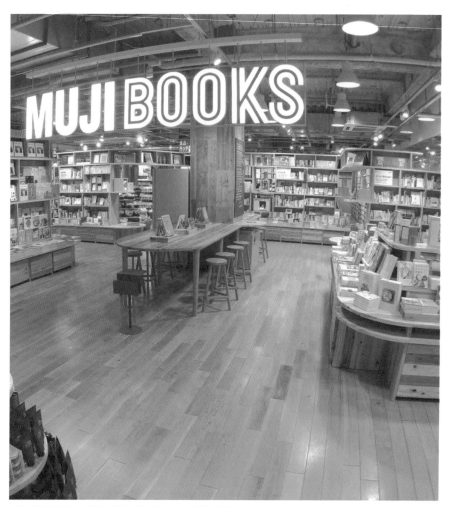

다른 매장에서 먼저 도입한 '무지 북스'를 더 발전시켜 책장을 매개로 주제를 넘나들며
카테고리에 묶이지 않는 매장을 만드는 새로운 시도도 이루어졌다.

높은 기술력·개발력·매니저먼트 능력·투자판단력 등을 갖춘 공장이 있기 마련인데, 유락초점이 그와 같은 역할을 하는 것이다.

유락초점의 매장 면적은 약 3680m²다. 리뉴얼 전과 비교하여 면적은 변하지 않았지만 고객 수와 고객 1인당 평균 매입액은 모두 약 10% 증가했다. 특정 상품군뿐만 아니라 전체적인 매출이 늘었다. 양품계획의 업무개혁부 부장 가도이케 나오키는 지금까지 축적된 시책이 고객에게 제대로 전달되어 구입으로 이어지고 있다고 했다.

양품계획은 2015년 2월기~2017년 2월기(2014년 3월~2017년 2월) 중기 경영계획을 통해 '좋은 상품' '좋은 환경' '좋은 정보'라는 3가지 키워드를 내걸고 매장 개혁을 추진했다. '발견과 힌트'가 있는 매장을 목표로 각지의 대형 매장에서 새로운 비주얼 머천다이징VMD에 도전한 것이다. 풍부한 상품 라인업을 돋보이게 하는 높은 진열대나 가구 코너의 공간을 목재로 방처럼 구분하여 공간 활용을 보여주는 '공간 세트' 구조물이 하나의 비주얼 머천다이징 예다. 각지의 매장에서 축적된 비주얼 머천다이징을 소화하여 유락초점에서 가장 완벽한 상태로 구체화했다. 세세한 개선을 통해 진열대도 최신형으로 도입했다. 리뉴얼 후의 유락초점은 현 시점에서 가장 완성된 형태라 할 수 있다.

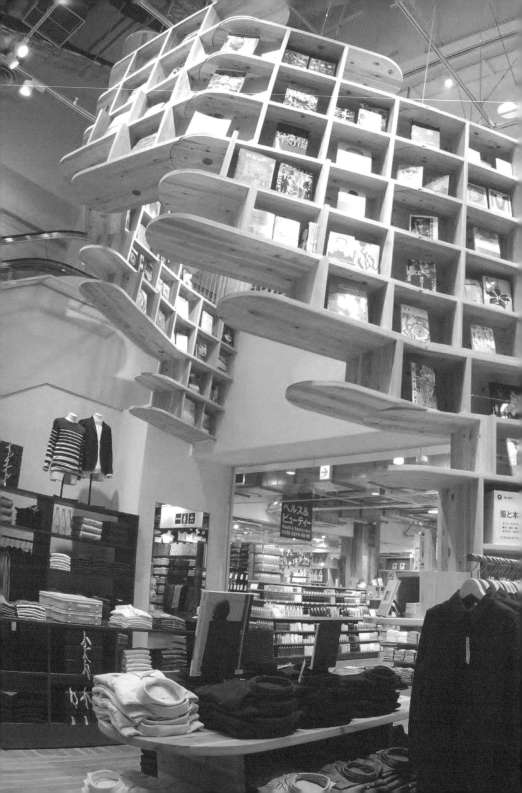

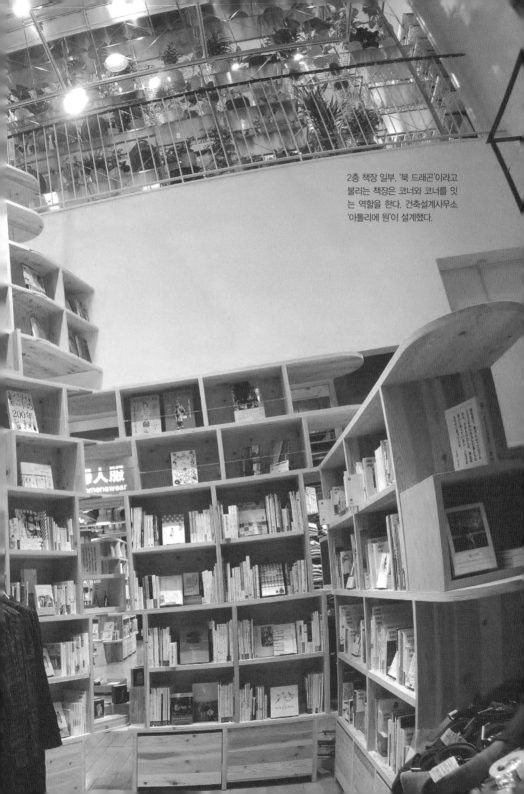

2층 책장 일부. '북 드래곤'이라고 불리는 책장은 코너와 코너를 잇는 역할을 한다. 건축설계사무소 '아틀리에 원'이 설계했다.

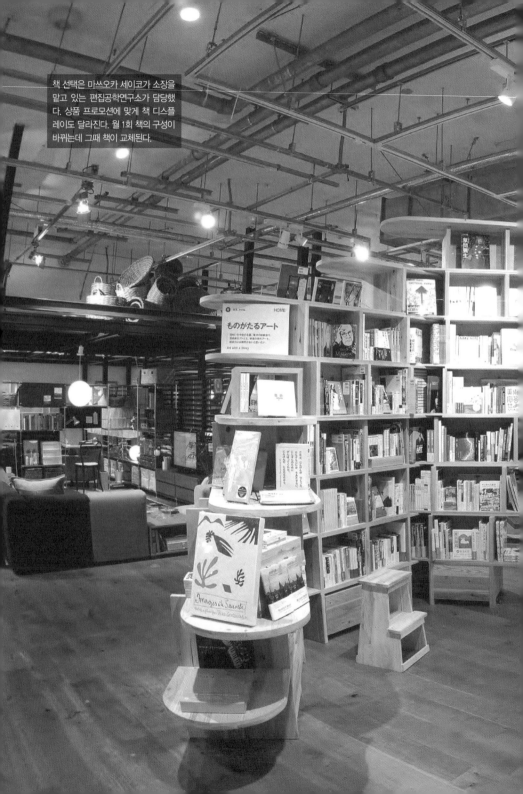

책 선택은 마쓰오카 세이코가 소장을
맡고 있는 편집공학연구소가 담당했
다. 상품 프로모션에 맞게 책 디스플
레이도 달라진다. 월 1회 책의 구성이
바뀌는데 그때 책이 교체된다.

3층 '무지 인필 플러스'.
무인양품 상품으로 꾸민
주방이 전시되어 있다.

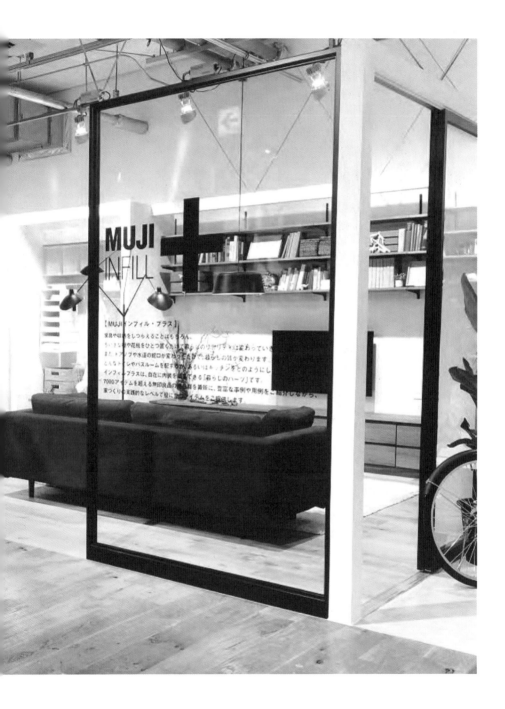

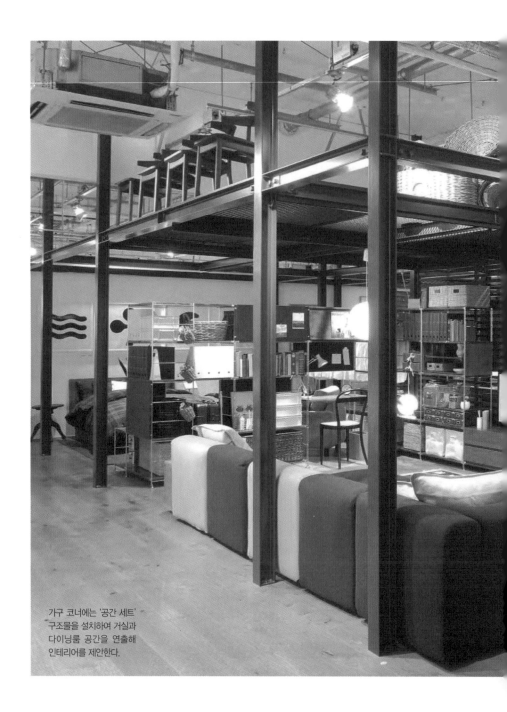

가구 코너에는 '공간 세트'
구조물을 설치하여 거실과
다이닝룸 공간을 연출해
인테리어를 제안한다.

収納は
くらしの
かたち

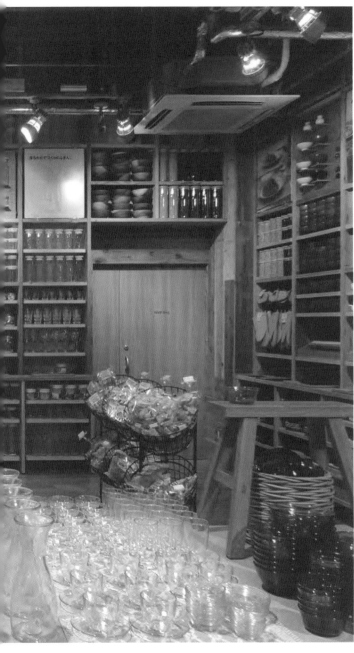

2.2m나 2.4m의 높은 진열대는 상품 구성의 풍부함을 보여준다. 또한 상품 진열량이 늘어나 매장의 재고 부족을 방지한다는 장점도 있다. 손이 닿지 않는 높은 위치에 상품을 디스플레이한 것도 대형 매장의 특징이다.

고객이 매장에 머문 시간도 늘었다

유락초점은 상품과 서적이 함께 어울려 공존하는 매장이다. 후쿠오카 시에 있는 도시형 대규모 매장 무인양품 캐널시티 하카타점에도 약 3만 권의 장서량을 자랑하는 '무지 북스MUJI BOOKS' 코너가 있지만, 유락초점은 그다음 단계를 시도했다. 약 2만 권의 서적을 매장에 배치하고 서적을 매개로 주제를 넘나들며 카테고리에 묶이지 않는 매장을 만든 것이다. '생활에 관한 새로운 발견과 힌트'를 제공하는 기능을 강화했다. 책장을 따라 매장 안을 돌다 보면 자연스럽게 매장을 둘러보게 되어 매장 체류 시간이 늘어나 구매로 이어진다. 매장 안에 우뚝 솟은 '북 드래곤'이라는 이름의 거대한 책장도 인상적이다.

고객 수와 체류 시간이 늘어났지만 직원 수는 리뉴얼 전과 거의 같다. 직원 1명당 담당하는 고객 수는 늘었지만 상품의 가치를 시각적으로 알기 쉽게 전달하는 비주얼 머천다이징의 효과와 직원의 스킬이 향상되었기 때문에 지장은 없다.

유락초점은 주거 공간 존에 특히 신경 썼다. 가구 판매뿐 아니라 일반 가정을 대상으로 리노베이션 설계와 시공을 제안하는 서비스도 시작했다. 이것이 바로 '무지 인필 제로MUJI INFILL 0'와 '무지 인필 플러스MUJI INFILL +'다. 리노베이션이나 수납 상담에 대응하는 인테리어 어드바이저도 상주한다. "유락초점에서 처음으로 매장 내 리노베이션 사업이 제대로 표현된 것 같습니다."라고 가도이케 부장은 말했다.

2018년 2월기(2017년 3월~2018년 2월)부터 다음 중기 경영계획이 시작된다. "다음으로 중요한 테마가 토착화입니다. 작은 소형 매장까지도 토착화에 성공하는 것이 과제입니다." 가도이케 부장의 말이다.

5번가에 탄생한
미국의 거점매장

무인양품에게 미국은 중국의 뒤를 잇는 중요한 시장이다.
미국의 거점매장이 뉴욕 5번가에 탄생했다.
무인양품의 가치관을 남김없이 보여주는 매장이다.

뉴욕 5번가Avenue의 41번 거리street와 40번 거리 사이는 맨해튼에서도
굉장히 특별한 위치다. 바로 맞은편에는 뉴욕 공공도서관이 온전히 2블
록을 차지하고 있고, 옆 블록은 42번 거리에서 동서 양쪽으로 2블록씩
만 가면 각각 그랜드 센트럴역과 타임 스퀘어가 있기 때문이다.

5번가를 따라 조금 북쪽으로 올라가면 내로라하는 명품 매장들이 늘어
서 있다. 이와 달리 무인양품이 위치한 부근은 잠시 어깨의 힘을 빼고
걸을 수 있는, 지적이고 일상적인 공간이다. 이곳에 2015년 11월 미국
11호점이자 미국의 거점매장이라고 할 수 있는 'MUJI Fifth Avenue(이
하 5번가점)'가 문을 열었다.

공공도서관을 뒤로하고 5번가점 안으로 들어가면 벽돌로 된 벽의 오른
쪽으로 편안한 분위기의 전시 공간이 펼쳐지고 인기 상품인 푹신 소파
가 놓여 있다. 일본에서도 품절 사태가 속출하여 생산 라인을 확대한

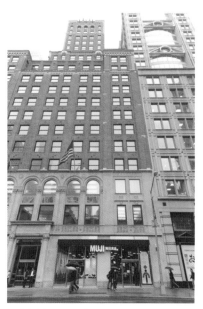

52번가점이 위치한 곳은 지어진 지 90년 된 24층 건물로 이전에는 은행이었다.

'MUJI Fifth Avenue' 점내의 거대한 포스터에는 뉴욕의 상징이, 그 앞에는 푹신 소파가 놓여 있다. 울의 소재감을 살린 인상적인 디스플레이가 자연적인 이미지를 잘 표현했다.

뒤에야 미국 매장에서 판매할 수 있게 된 아이템이다. 지상 1층과 지하 1층 합쳐서 약 1100㎡의 면적을 자랑하는 미국 최대 매장은 무인양품 전 7000개의 아이템 가운데 약 4000여 아이템을 갖추고 있다.

1층 중앙에서 고객들의 눈을 사로잡는 코너는 '아로마 연구실Aroma Labo'(일본 매장의 경우는 '향기 공방')이다. 'ㄱ' 모양의 판매대에는 스페셜리스트가 상주하여 '세계에서 가장 잘 팔리는' 무인양품의 아로마 디퓨저를 포함해 48종류의 아로마를 고객 취향대로 블렌딩하여 제공한다.

이렇게 은근하고 특별한 고객 서비스가 5번가점의 특징이다. 미국에서 '고객맞춤형' 상품 서비스는 일반적으로 고가이다. 그래서 바지 밑단을 줄이는 것조차 그리 쉽지 않다. 이런 상황에서 5번가점은 미국 실정에 맞게 캐주얼한 서비스를 유지하면서 고객의 요청에 세심하고 정중하게 응하는 일본다운 배려와 마음 씀씀이를 제공한다.

매장 지하는 천장 높이를 약 3.5m로 높게 만들어 여유롭게 상품을 진열할 수 있다. 상품을 진열한 책장이나 테이블은 뉴욕 시내와 근교에서 구한 중고가구를 다수 활용하여 사람의 손때가 묻은 듯 자연스럽게 연출했다.

5번가점은 프로젝트 개시부터 1년 반이라는 시간을 들인 후 오픈했다. 무인양품이라는 브랜드의 존재를 알리고 뉴욕에 상당수 존재하는 대규모 편집숍과의 차이를 보여주기 위해서도 대규모 거점매장이 필요했다.

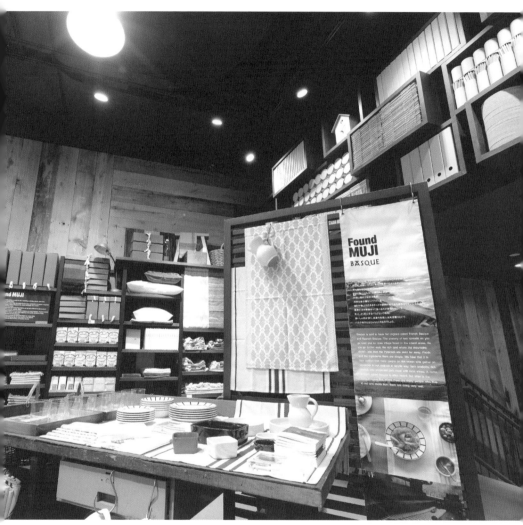

무인양품이 세계 각지에서 발견한 생활용품을 소개하는 '파운드 무지Found MUJI' 코너.
오픈 당시에는 바스크 지방의 천, 도기 그릇, 유리 그릇, 베레모 등을 진열했다. 뉴욕 브루
클린에 있는 '카페 그럼피CAFE GRUMPY'의 커피 원두도 소개한다.

가볍게 즐길 수 있는 고객맞춤형 서비스 '아로마 연구실'은 5번가점에서 인기만점 코너이다. 자수와 스탬프 서비스도 제공하고 있다. 자수 코너에는 300종류의 문자와 그림 카탈로그가 비치되어 있는데, 의류, 슬리퍼, 천 가방 등을 구입하고 3달러만 내면 작은 자수를 놓아준다.

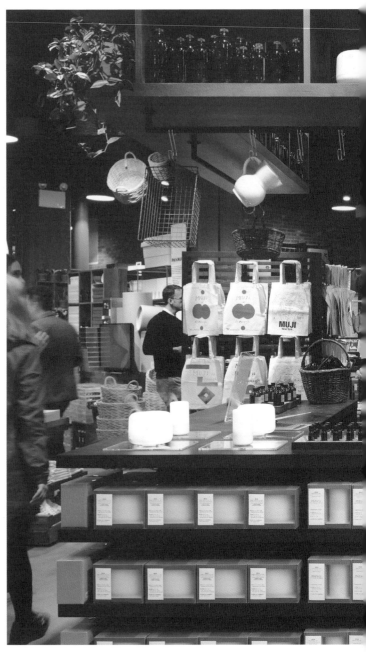

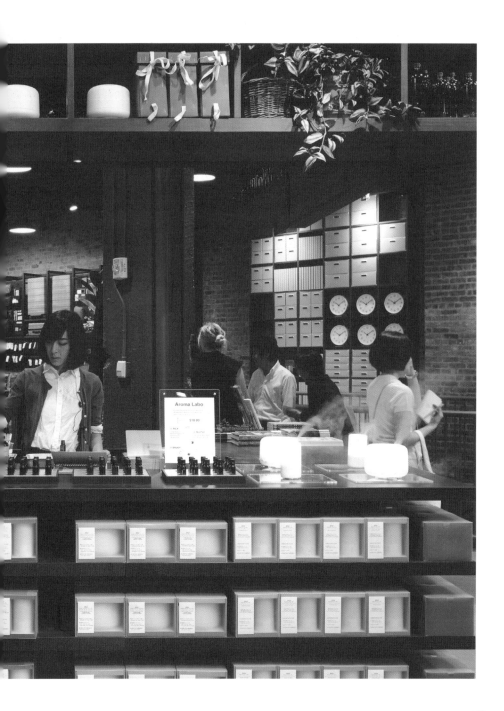

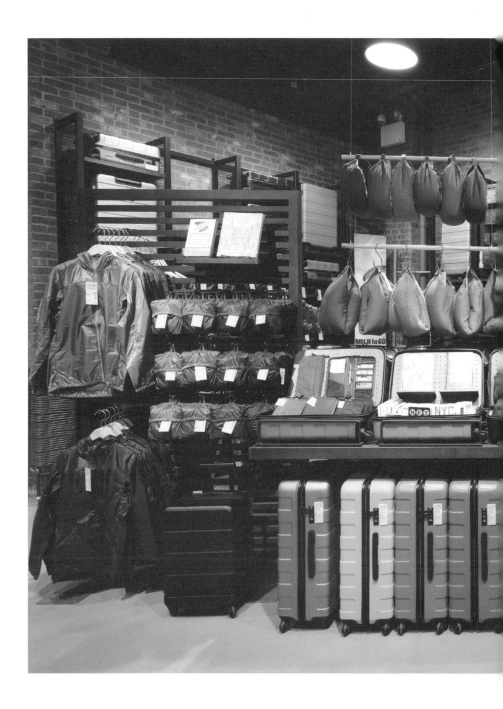

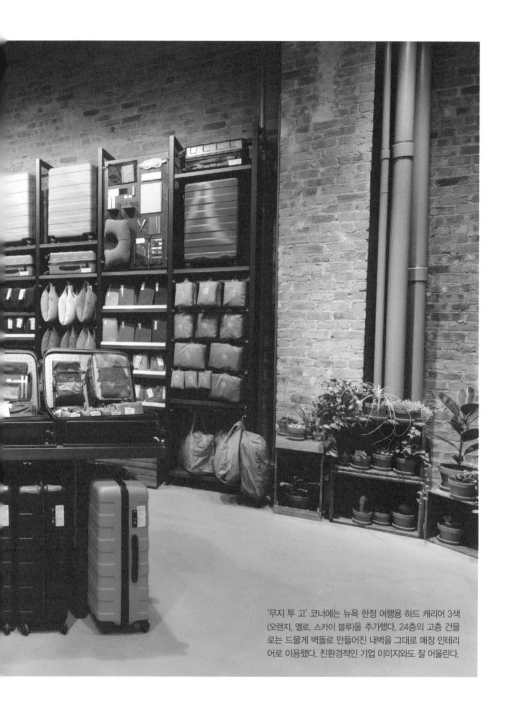

'무지 투 고' 코너에는 뉴욕 한정 여행용 하드 캐리어 3색
(오렌지, 옐로, 스카이 블루)을 추가했다. 24층의 고층 건물
로는 드물게 벽돌로 만들어진 내벽을 그대로 매장 인테리
어로 이용했다. 친환경적인 기업 이미지와도 잘 어울린다.

미국 무인양품 매장 최초의 그린 존에는 건조한 날씨에 강하고 손이 많이 안 가는 다육식물을 중심으로 4가지 사이즈의 관엽식물을 배치했다. 식물을 좋아하지만 바빠서 돌보기 힘든 뉴요커에게 어필하는 섹션이다.

아동복을 취급하는 미국 최초의 매장. 친환경 소재, 정성스러운 봉제, 귀엽고 심플한 프린트 무늬 등은 '일본' 브랜드에 대한 신뢰를 배신하지 않는다.

**'중국 최초'가 한가득!
상하이 세계 거점매장**

무인양품 세계 거점매장 3곳 중 하나!
중국 최대 시장 상하이에 걸맞은
'중국 최초' 시도가 여러 차례 성사되었다.

Shang

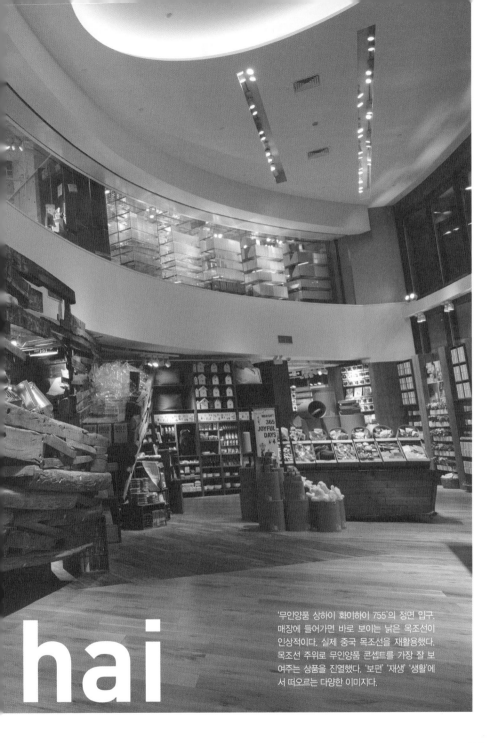

hai

'무인양품 상하이 화이하이 755'의 정면 입구.
매장에 들어가면 바로 보이는 낡은 목조선이
인상적이다. 실제 중국 목조선을 재활용했다.
목조선 주위로 무인양품 콘셉트를 가장 잘 보
여주는 상품을 진열했다. '보편' '재생' '생활'에
서 떠오르는 다양한 이미지다.

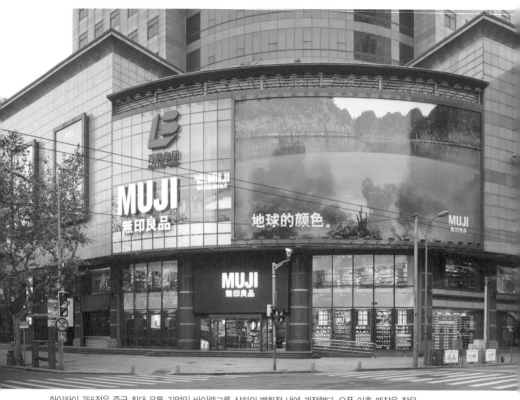

화이하이 755점은 중국 최대 유통 기업인 바이렌그룹 산하의 백화점 내에 개점했다. 오픈 이후 매장을 찾은 고객들로 연일 문전성시를 이룬다.

라이프스타일 디자인 분야에서 좋은 평가를 받고 있는 영국의 디자인 잡지 《월페이퍼Wallpaper》는 이 거점매장을 "벽돌 모양을 그대로 드러 낸 벽, 목재 책장과 매장 내 곳곳에 산재한 화분의 식물이 토스터부터 전기밥솥, 여행용 가방까지 무인양품의 합리적이고도 미니멀한 생활 필수품 컬렉션과 대조를 이루어 매장 공간을 따뜻하고 고객을 반기는 분위기로 만들어준다."라고 평가했다.

2015년 12월 양품계획은 중국 상하이 시 중심부에 대규모 매장 '무인 양품 상하이 화이하이 755'(이하 화이하이 755점)를 오픈했다. 무인양품 매장 가운데 세계 최대 면적을 자랑하는 '세계 거점 매장'은 무인양품 유락초점(일본 도쿄), 무인양품 시노-오션 타이쿠 리 청두점(중국 청두), 무인양품 상하이 화이하이 755점이다.

상하이 화이하이는 세계적인 브랜드가 줄지어 늘어선 거리로, 일본 긴자 거리와 분위기가 비슷하다. 화이하이 정중앙에 위치한 백화점 1~3층에 면적 2790m²의 규모로 화이하이 755점이 입점해 있다. 오픈 첫날에는 매장 밖까지 고객들이 줄지어 서서 입장을 기다렸고 이후에 도 연일 문전성시다. 매장 매출은 유락초점을 웃돌아 '무인양품 최고 매출'을 기록했다.

상하이는 중국에서 가장 선진적으로 발전한 도시여서인지 무인양품의 가치관이나 콘셉트를 쉬이 받아들였다. 무인양품은 제공 가능한 서비 스와 콘텐츠를 화이하이 755점에 아낌없이 투입했다. 1년 먼저 문을 연 청두점보다 '중국 최초'의 시도가 더 많이 이루어졌다.

'무지 북스'를 중국 최초로 선보이다

인테리어 코너에는 고객의 질문과 상담에 대응하는 카운터를 설치했다. 중국 최초로 주문 가구에도 대응한다. 목재 책상과 의자 등 일부 상품 한정이기는 하지만 고객의 요청에 따라 치수를 조정하여 제작·판매한다.

중국 매출 전체에서 생활잡화가 차지하는 비율은 아직 높지 않은데, 이를 끌어올리기 위해 가구 등의 판매에 주력하고 있다. 이를 위해 고객의 인테리어 관련 상담에 대응할 수 있는 전문지식을 가진 인테리어 어드바이저IA 3명을 화이하이 755점에 배치했다. 중국 전체 매장에 배당된 인테리어 어드바이저 수는 11명이다. 그중 4분의 1에 해당하는 인원을 화이하이 755점에 배치한 것이다. 중국 매출에서 생활잡화 비율을 증가시키겠다는 의욕을 엿볼 수 있다.

중국 최초로 '무지 북스' 코너를 마련했다. 서적의 가짓수는 6000∼7000종이며, 권수로는 2만 5000∼3만 권에 이른다. 서적 선택 자체에서도 무인양품의 사상과 세계관이 묻어난다. 책이라는 콘텐츠를 매개로 무인양품 상품이 함께하는 풍요로운 생활을 제안한다.

무인양품은 '토착화'를 하나의 테마로 하여 매장이 위치한 지역에서 활약하는 지역 크리에이터와 협업하고 지역 상품을 적극적으로 활용한다. 무인양품은 지역 크리에이터 혹은 지역 상품과 고객의 접점을 잇기 위한 공간으로 '오픈 무지Open MUJI' 코너를 두고 있는데, 화이하이 755점에 중국 최초로 오픈 무지 부스를 설치했다.

'리무지ReMUJI' '아로마 연구실'도 중국 최초로 생겼다. 리무지는 의류의 생산과 판매 공정에서 발생한 재고 상품을 다시 염색하여 새로운 가치

를 창출해 판매하는 시스템이다. 한편 아로마 연구실은 일본에서도 인기가 많은데, 중국에서는 판매 방법이 조금 다르다. 매장에서 직원이 향기를 블렌딩하여 판매하는 것이 아니라 여러 향의 아로마를 블렌딩하여 고객에게 제안하고 마음에 든 아로마를 구입한 고객이 집에서 스스로 블렌딩하게끔 한다.

세계 각지의 무인양품에서 파견된 직원들이 화이하이 755점의 오픈 준비를 도우면서 비주얼 머천다이징에 대해 배웠다. "무인양품의 최신 비주얼 머천다이징을 직접 경험하고 자신의 담당 매장으로 돌아와 피드백을 하는 것이 목적이었습니다." 동아시아사업부 중국담당 영업부장 다나카 노부다카의 말이다.

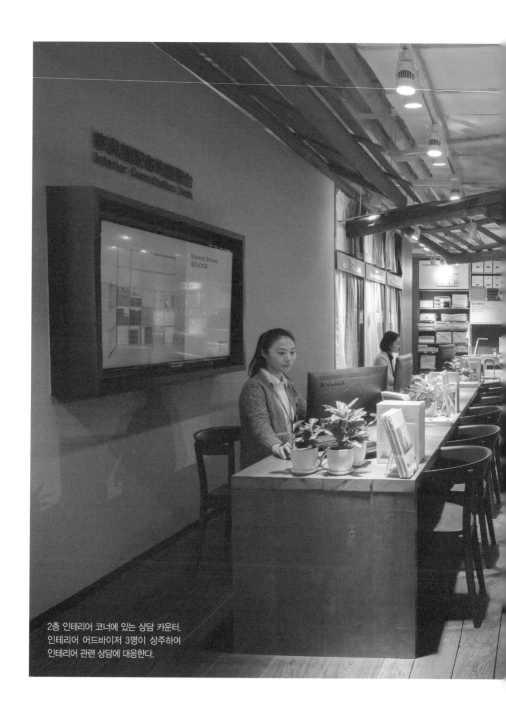

2층 인테리어 코너에 있는 상담 카운터.
인테리어 어드바이저 3명이 상주하여
인테리어 관련 상담에 대응한다.

3층 '무지 북스'를 비롯하여
각 코너 곳곳에 서적을 진열
했다. 일본 등 해외 서적이
약 30%를 차지한다. 중국
주간지 《두저讀子》라는 현
지 시리즈도 있다.

중국 최초로 '오픈 무지'를 시도했다.
지역의 정보 제공과 고객과의 커뮤
니케이션을 위한 이벤트 부스다.

중국 최초로 '리무지'를 시도했다. '리무지'는 '재염색'을 통해 상품을 재활용하는 시스템으로 일본에서는 유락초점과 텐진다이묘점 등에서 도입하고 있다.

매장에서 구입한 상품에 간단한 자수를 놓아주거나 다양한 스탬프를 찍으면서
즐길 수 있는 '무지 유어셀프 MUJI YOURSELF'도 인기가 높다. 오픈 첫날 스탬
프가 비치된 테이블 주위에는 아이 동반 고객을 중심으로 많은 고객이 몰렸다.

無印良品　無印

4

인터뷰
World Designers
세계적인 디자이너 3인이 본 무인양품

무인양품은

디자이너의 이름을 내세워 판매하지 않는다.

무인양품과 협업하는

세계적인 디자이너 3명이

무인양품을 말한다.

무인양품이란 무엇인지
항상 되물어보며 디자인한다

무인양품의 상품 디자인을 담당하는 콘스탄틴 그리치치.
외부에서 상품 개발에 합류한 '세계적인 디자이너' 중 1명으로
십여 년 이상 무인양품다움을 함께 생각하고 추구해왔다.

Interview

닛케이디자인 무인양품과 함께 일하게 된 경위가 궁금해요.

콘스탄틴 그리치치 2000년 초로 기억하고 있어요. 무인양품과 일하던 디
자이너 친구 소개로 도쿄에서 무인양품 관계자들을 만났어요. 유럽과
일본의 생활문화 차이를 이해하고 서로의 가치관을 탐색하기 위한 워
크숍 겸 회의를 했습니다. 카탈로그를 보면서 무인양품에 보이는 것과
보이지 않는 것을 가리는 일을 했는데, 사실 일을 시작하기 전에 일주
일이나 들여서 그런 일을 하는 워크숍은 드물죠.

콘스탄틴 그리치치Konstantin Grcic 1965년 독일 뮌헨 출생으로
영국 존 메이크피스 스쿨John Makepeace School에서 가구 제작
교육을 받은 후 영국 왕립예술대학교Royal College of Art에서 공
부했다. 1991년 뮌헨에서 콘스탄틴 그리치치 인더스트리얼 디자인
Konstantin Grcic Industrial Design(KGID)을 설립했다. 디자인에
참여한 브랜드로는 무인양품 이외에도 어센틱스, 플로스, 마지스,
비트라 등이 있다.

콘스탄틴 그리치치

무인양품과 함께 일하기 전에 무인양품에 대한 인상은 어땠나요?

1991년 런던에 무인양품이 처음 오픈했을 때 마침 런던에 거주 중이었어요. 무인양품은 간소하고 검소하며 내구성이 좋고 환경을 배려하는 브랜드임을 바로 알 수 있었어요. 그런데 사실 알면 알수록 더 어려워요. 가나이 마사아키 씨(현 회장)에게 무인양품 정의에 대해 물었더니 '개개인이 가진 이미지가 바로 무인양품'이라고 하더군요. 고정된 개념이 아니라 개방적이고 유동적인 존재가 되고 싶다고…. 매우 신선한 발상이라고 생각합니다.

그리치치 씨가 생각하는 무인양품의 매력은 무엇인가요?

다방면적이라고 할까요? 식품에서 가구까지 인간이 살아가는 데 필요한 것을 폭넓게 취급하는 점이 매력적이에요. 저도 노트, 펜, 티셔츠, 청바지와

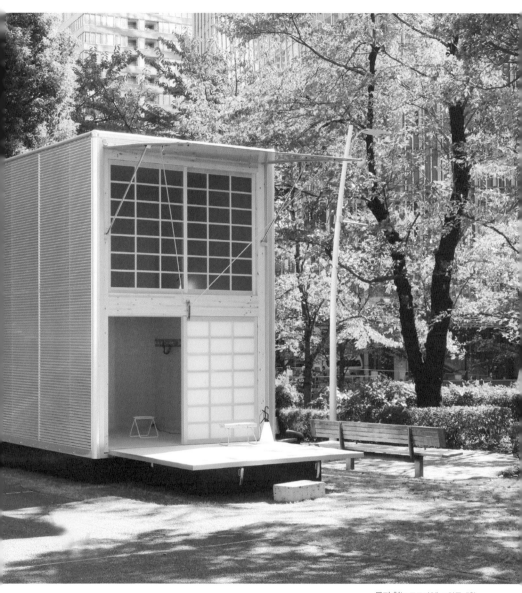

무지 헛(프로토타입) ©양품계획

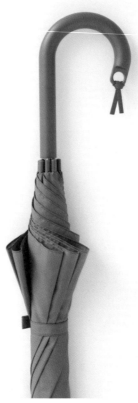

표시 우산 "무인양품의 특징 중 하나가 바로 익명성입니다. 표시 우산처럼 하나의 구멍만으로 무인양품임을 드러낼 수 있습니다. 사진에서는 빨간 태그를 달았지만 무엇을 달아도 괜찮습니다. 소비자의 자유에 맡기는 것이죠. 휴대전화에 스트랩을 다는 일본인의 습관에서 아이디어를 얻어 무인양품 직원들과 토론을 거쳐 완성했습니다."

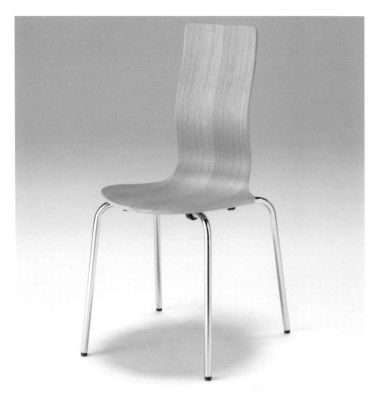

성형 합판 체어 "무인양품의 콘셉트 중 하나인 '10분의 8 정도', 즉 품질은 낮추지 않고 전체 부피를 80%까지 줄여본다는 생각으로 디자인했어요. 공간에서 의자가 차지하는 비율을 기존보다 줄였지만 품질은 떨어지지 않습니다. 등받이를 오목하게 패어 슬림화했고 그 대신에 높이를 더 높여 편히 앉을 수 있도록 했습니다."

같은 무인양품의 제품을 자주 이용합니다. 해외 매장도 많아서 베를린과 뮌헨에 있는 제 사무실에서도 쉽게 구입할 수 있죠. 접근성 또한 큰 매력이라고 할 수 있어요.

그리치치 씨가 디자인한 무인양품의 상품에는 '무인양품다움'이 어떻게 표현되었나요?

무지無地, 즉 '브랜드로 장식하지 않는다'는 정의는 개개인마다 다를 것입니다. 디자인을 '이렇게 해보면 어떨까?' 하고 제안은 하지만 항상 무인양품 팀원들과 의견을 나누며 작업을 진행합니다. 상품 개발에는 긴장감이 존재할 수밖에 없어요. 서로 콘셉트를 이해하고 있다고 해도 혹시 오해가 있을지 모른다는 마음으로 토론을 이어나가고 상품으로 구체화시킵니다.

무인양품이 일본뿐 아니라 전 세계에서 사랑받는 이유가 무엇이라고 생각하나요?

새로운 생활 스타일이 하나둘 등장하면서 일상생활의 리듬이 변화하는 시대입니다. 그럼에도 무인양품 상품에는 꾸준함이 있습니다. 언제든 무인양품 매장에 가면 필요한 물건이 늘 있기 때문에 신뢰할 수 있죠. 무인양품 제품은 꾸밈없는 소박한 모습이지만 확실한 품질을 보장합니다. 이를 아는 순간 신뢰성은 더 높아지죠.

무인양품에서 어떤 영향을 받았나요? 일하는 방식이 바뀌었나요?

제가 일하는 방식은 기본적으로 달라지지 않았습니다. 하지만 무인양품을 통해 일본에 대한 이해가 깊어졌고, 함께 일하는 일본인들로부터 많은 것을 배우고 있어요. 생각이 더 넓어지는 데 영향을 받았다고 할 수 있습니다. 디자이너로서 이름이 나오지 않는 점을 지적하는 사람도 있지만 저에게는 전혀 문제가 되지 않습니다. 애초에 무인양품 제품을 구입하는 사람은 디자이너가 누군지 신경 쓰지 않고 선택하니까요. 무인양품이기 때문에 그것으로 괜찮다는 의미입니다. 제가 무인양품에서 어떤 디자인을 하는지 같이 일하는 팀원은 알 테지요. 저는 그것으로로 충분합니다.

앞으로 무인양품과 함께 만들고 싶은 상품이 있나요?

앞으로 무인양품과 어떤 일을 하고 싶은지에 대해 크게 3가지로 정리할 수 있어요.
먼저 무인양품에서는 작은 상품부터 큰 가구까지 만들기 때문에 '무지 헛MUJI HUT'과 같은 대형 프로젝트는 계속 함께하고 싶습니다.
이와 동시에 지금까지 디자인해온 생활용품 카테고리 내에서 다른 아이템을 디자인해보고 싶어요. 항상 '무인양품이란 무엇인지' 스스로에게 자문하면서 말이죠.
새로운 발견은 언제나 무인양품의 팀원들과 이야기하는 도중에 일어나요. 대화를 나누면서 콘셉트나 추상적인 생각을 떠올리고 상품화합

니다. 이것이 무인양품이 외부 디자이너와 함께 일하는 의미라고 생각해요. 인하우스 디자이너로서는 생각하기 힘든 방향성으로 힌트를 얻고 여러 가능성을 찾기 위해서 '세계적인 디자이너'라 불리는 위치의 외부 디자이너와 일한다고 생각합니다. 예를 들어 '무인양품이 일본이 아니라 다른 나라에서 만들어졌다면 어떤 아이템이 필요했을까?' 하는 가설을 통해서도 새로운 상품을 기획할 수 있어요. 회의를 거듭하면서 '이것도 무인양품이다!'라는 매력적인 발견으로 이어지는 프로젝트를 추진하고 싶습니다.

무지 토넷MUJI Thonet **스틸 파이프 데스크 체어**
"독일의 가구 브랜드 토넷Thonet의 강철 파이프를
구부리는 기술을 이용한 책상과 의자입니다. 독일
토넷 직원 2명, 영국 무인양품 직원 1명과 함께 현
지에서 과거 자료를 살펴보고 무인양품에 걸맞게
새로 디자인했습니다. 전혀 새로운 것을 만드는 것
보다 이미 존재하는 것을 현대 생활에 적합한 방향
으로 다시 만드는 것이 '무인양품다움'입니다. 오랜
시간 많은 사람에게 사랑받아온 고품질 가구를 다
음 세대에도 이어간다는 의의를 소중하게 생각한
디자인입니다."

콤팩트 신발 정리대와 콤팩트 우산걸이

"'Compact Life'를 테마로 테이블과 의자와 같은 소형 생활용품으로 개발했습니다. 단순히 형태만 소형화한 것이 아니라 매장에서 마음에 들면 바로 구입하여 집으로 가져갈 수 있도록 조립식으로 만들었습니다. 손으로 들고 갈 수 있을 만한 크기와 무게로 포장할 수 있습니다. 신발을 수납하면 신발 정리대 바닥의 스틸 프레임은 보이지 않습니다. 우산걸이에 접이식 우산을 걸어둘 수 있습니다. 한손으로 들 정도로 가벼워서 실내 이동이 편리합니다. 두 상품 모두 그 자리에 있는 듯 없는 듯 특별히 강한 인상을 남기지 않는 디자인이죠. 생활에는 아름다움이 꼭 필요하지만 그 아름다움은 우리의 내면에서 나오는 감각이어야 합니다. 그 아름다움을 방해하지 않는 존재감을 추구했습니다."

무인양품의 디자인은 '인생의 일부'

영국에 사는 샘 헥트도 무인양품의 '세계적인 디자이너' 중 1명이다.
지금까지 100품목 이상의 무인양품 상품을 디자인했다.
헥트는 애플과 무인양품의 차이에 대해서도 이야기해주었다.

Interview

닛케이디자인 무인양품과 일하게 된 경위가 궁금해요.

헥트 가장 처음 무인양품과 만난 곳은 런던에 있는 '리버티Liberty' 백화점입니다. 1875년에 오픈한 리버티 백화점은 매우 품질이 좋은 상품을 판매하는 유서 깊은 곳인데, 그곳에 1991년 무인양품 매장이 오픈했죠. 그곳을 방문하고 디자인 의식이 매우 높은 동시에 책임감 있는 브랜드라는 인상을 받았습니다.

샘 헥트Sam Hecht 1969년 영국 런던 출생으로 1993년에 영국 왕립예술대학교Royal College of Art를 졸업했다. 디자인 컨설팅 기업 아이데오IDEO 등을 거쳐 2002년 킴 콜린과 함께 인더스트리얼 퍼실리티Industrial Facility를 설립했다. 무인양품 이외에도 야마하, 이세이 미야케, 허먼 밀러 등 세계적인 브랜드와 함께 일했다.

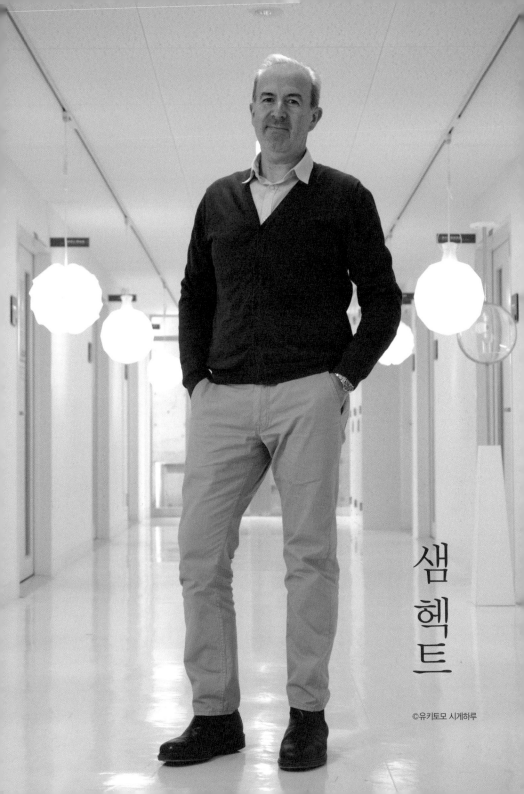

샘 헥트

©유키토모 시게하루

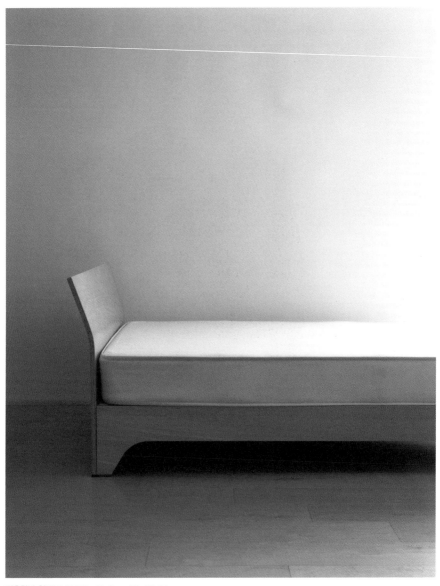

적층합판 침대(판매 종료) ©인더스트리얼 퍼실리티

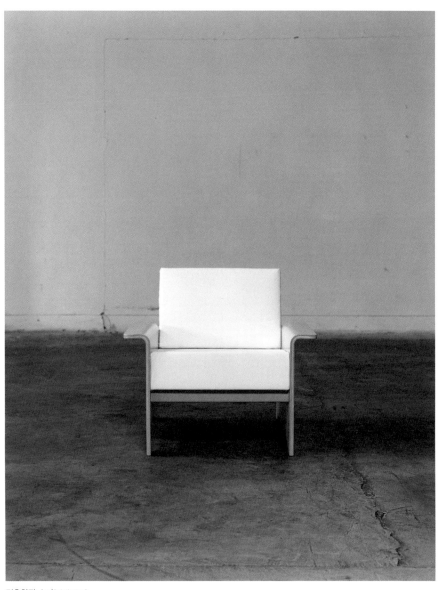

적층합판 소파(판매 종료)

전화기(판매 종료)

그다음에 강렬한 인상을 받은 건 도쿄 가이엔마에에 있는 무인양품 대
규모 매장을 찾았을 때입니다. 당시 저의 상사였던 후카사와 나오토
씨와 함께였어요. 스기모토 다카시 씨가 디자인한 매장으로 들어섰을
때 '이런 콘셉트의 매장은 캘리포니아에도, 세계 어디에도 없다'고 느
꼈습니다. 왜냐하면 당시 사람들의 소비 경향은 무인양품과 정반대의
사고방식이었거든요. 대부분의 상품이 일회용이었고 브랜드 중시 경
향이 강했죠. 그러한 시대에 정반대 존재였던 무인양품에게서 철학과

선풍기(판매 종료)　　　　　　　　　　커피 메이커(판매 종료)

같은 신념을 강하게 느꼈습니다.

그 당시는, 예를 들어 공장에 가서 그림을 프린트하기 전의 머그컵을 보고 "그대로 사고 싶어요." "아무 것도 프린트하지 마세요." 하면서 그다음 과정은 생략한 채 머그컵을 상품화하거나 광고에서 구입 유도 메시지를 배제하는 등 상품의 본질을 전하는 데 집중한 시기였다고 들었습니다. 초기 무인양품에는 유명한 디자이너가 없었다는 사실에도 매우 놀랐습니다.

1999년 런던에 가나이 마사아키(현 회장) 씨가 방문해 이야기할 기회가 있었습니다. 가나이 씨는 매우 개성이 강하지만 표현은 과도하지 않은 디자이너를 찾고 있었어요. 그때 저희 집을 방문한 가나이 씨와 무인양품 직원들이 매우 놀랐는데요, 집 안 분위기가 무인양품 분위기를 풍겼기 때문이죠. 저는 그때 이미 디자이너로서뿐 아니라 고객으로서도 무인양품의 열렬한 팬이었거든요. 그때부터 함께 일하기로 했습니다.

헥트 씨가 본 무인양품은 어떤 존재인가요? '무인양품다움'은 무엇이라고 생각하나요?

무인양품에서 저의 최초 프로젝트는 2003년에 발매한 소파와 침대였습니다. 베니어합판을 사용한 베이직한 디자인으로 무인양품의 뿌리와 근원을 떠올리며 디자인했죠. 지금은 판매가 종료되었지만 저희 집에서는 아직도 현재진행형이죠(웃음). 생활에 꼭 필요한 매우 기본적인 가구부터 시작한 셈이에요.

iF디자인 상iF design award을 수상한 '전화기'를 포함해서 '커피 메이커' '선풍기'와 같은 전기제품도 제가 참여한 제품입니다. 그 시기에는 무인양품의 제품이 주변 사물과 대화한다는 생각으로 디자인했어요. 무인양품의 제품이 독립적으로 존재하기보다 주변 사물과 조화를 이루도록 말이죠. 카탈로그나 팸플릿에 게재된 사진처럼 아무것도 없는 공간이 아니라 다른 물건들과 조화를 이루는 관계성 속에서 생활하기 때문이죠. 모든 것은 자신만의 세계가 아니라 반드시 다른 것들과의 관계성, 즉 어떤 문맥 속에서 존재합니다.

이러한 사고방식을 바탕으로 '무인양품 언어'라고도 할 수 있는 개념이 생겨났습니다. 그전까지 무인양품은 그저 브랜드를 완전히 지웠을 뿐이었다면, 후카사와 나오토 씨와 하라 켄야 씨의 결단으로 다음 단계로 진입했다고 할 수 있습니다. 즉 하나의 상품을 보고도 '이것이 무인양품이다'라고 알 수 있는 통일감이 생겨난 거죠. 꼭 집어서 '이것'이 무인양품 언어라고 정하지는 않습니다. 그보다는 시대와 함께 무인양품 언어도 변화한다고 할까요? 조금씩 자기 혁신을 해나간다는 게 핵심이에요.

그 점에서는 애플과 반대라고 할 수 있습니다. 자주 비교되곤 하죠. 애플에는 엄격한 디자인 언어와 가이드라인 등 정해진 브랜드 규칙이 있습니다. 이는 분명히 매력적입니다. 하지만 무인양품은 다릅니다. 기본이 되는 철학은 있지만 정해진 원칙은 없습니다. '저걸 해서는 안 돼' '이걸 해서는 안 돼'처럼 세세하게 정해진 것은 없지만 상품을 보면 왠지 모르게 무인양품인 것 같다는 생각이 듭니다. 굉장히 감각적이죠.

그런 의미에서 새로운 상품을 만들 때에는 같은 생각을 가진 사람들과 작업해야 합니다. 앞으로도 무인양품은 각자 배경은 다르지만 같은 감각을 지닌 인재를 발견하고 육성해야 하지 않을까요.

무인양품과 일을 하고 얼마 지나지 않아 재스퍼 모리슨 씨, 콘스탄틴 그리치치 씨, 지금은 고인이 되신 제임스 얼바인 씨와 같은 세계적인 디자이너가 무인양품에 참여하게 되었습니다. 우리는 같은 세대였기 때문에 서로 알고는 있었지만 특별히 친한 사이는 아니었어요. 무인양품을 매개로 함께 일하면서 '무인양품에 중요한 것은 무엇인지'에 대한 사고 척도 같은 게 만들어졌습니다.

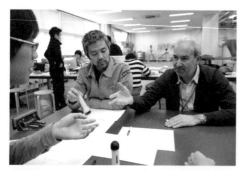

샘 헥트는 일본의 대학과 협력하여 후진 양성에도 힘쓰고 있다. 사
진은 교토공예섬유대학 교토 디자인 랩KYOTO Design Lab의 워크
숍 장면이다.

시티 인 어 백City in a Bag

"목재 장난감을 디자인했습니다. 유럽에서는 크리스마스를 굉장히 중요하게 생각합니다. 회사로서는 매상을 올릴 절호의 기회라 유럽 전용 상품 발매를 목표로 잡았습니다. 그래서 디자인한 것이 2003년 '시티 인 어 백' 시리즈입니다. 건물 모양의 나무블록이 들어 있는 장난감입니다. 대도시 중심부에 무인양품 매장이 있는 점을 활용하고자 근대 건축물이나 오래된 유명 건축물 등 도시의 랜드마크로 세트를 구성했습니다. 판매는 호조를 보여 유럽뿐만 아니라 전 세계에서 판매되어 일본에도 역수입되었습니다. 그 후에도 몇 번이나 출시된 인기 시리즈입니다. 저의 동료인 마쓰모토 잇페이가 시리즈의 틀을 마련해줘서 상품 개발에 큰 도움이 되었습니다." (일부 판매 종료)

토일렛 포트, 토일렛 브러시와 케이스
"제가 디자인한 무인양품 제품 가운데 가장 마음
에 드는 것은 2007년에 출시한 '토일렛 포트와
브러시'입니다. 가격도 저렴하죠. 제가 디자인했
다고 드러나는 '디자이너 상품'은 아니에요. 하지
만 집, 레스토랑, 사무실 등 어디에서든 사용 가능
한 상품으로 널리 이용되고 있으니 디자이너로서
기쁩니다. 발매된 지 10년도 더 지났지만 여전히
인기 상품입니다. 좋아하는 디자인으로 이 상품을
고른 데 의아해할 수도 있어요. 하지만 이 제품의
인기에는 이유가 있습니다. 의자를 디자인할 때의
기술과 배려를 토일렛 포트와 브러시와 같은 일
상용품에 적용하였기 때문에 사람들에게 많은 지
지를 받은 것이죠."

2006년의 '커피 메이커', 2009년의 '방수 라디오', 문구류 등도 디자인했어요. 특히 '패스포트 메모'는 인기 상품이 되었죠. 그때 무인양품은 이미 생활잡화의 표준을 확립했습니다. '생활에 필요한', 더 자세히 말하자면 '이것이 없으면 생활이 불가능한' 상품을 만들었죠.

무인양품에서 어떤 영향을 받았나요?

무인양품이 다른 회사와 다른 점은 매장이 있는 소매업자이며 의사결정이 매우 빠르다는 것입니다. 일단 상품이 결정되면 바로 소재나 가격 이야기가 나오기 때문에 시간과 비용을 낭비하지 않습니다. 다른 회사라면 이런 이야기는 보통 아주 나중에 등장해요.

그리고 도쿄 히가시이케부쿠로에 있는 본사에서 연 2회 전시회를 개최하는데, 이때 그 시즌에 발매된 신상품을 전부 전시합니다. 직원들이 회사의 활동 전반을 살펴볼 수 있다는 점이 다른 회사와 다른 점입니다. 전시회는 즐거움과 낙관론으로 가득해요. 회사의 방향성을 보여주는 스냅사진과도 같죠. 다른 회사라면 본사를 찾아가도 무슨 일을 하는 회사인지 전혀 알 수 없는 경우가 자주 있거든요.

전시회에 가면 디자인의 힘이 강하다는 사실을 느낄 수 있어요. 여기서 말하는 디자인의 힘이란 '디자인은 특별한 존재가 아니라 인생의 일부'라는 뜻입니다. 많은 기업이 항상 새로운 것을 찾아 헤매는데, 무인양품은 디자이너와 오랜 기간 좋은 관계를 구축해왔죠. 그곳에 무인양품의 가치관이 있습니다.

무인양품의 디자인은
간단하지 않다

무인양품은 디자이너 이름으로 판매하는 브랜드가 아니다.
하지만 세계적인 디자이너가 무인양품의 상품 디자인을 맡고 있다.
그중 한 명인 재스퍼 모리슨은 "무인양품 디자인은 간단하지 않다."라고 말한다.

Interview

닛케이디자인 **무인양품과 일하게 된 경위가 궁금해요.**

모리슨 꽤 오래전 일이라 자세히 기억나지 않지만 일본에 왔을 때 생활
잡화부장 가나이 마사이키 씨(현 회장)와 만났습니다. 아마 액시스갤러
리Axis Gallery에서 열린 전시회로 일본을 찾았을 때일 겁니다. 런던에
해외 1호점이 오픈했을 즈음부터 고객의 한 사람으로 상품을 구입했기
때문에 무인양품에 대해서는 익히 알고 있었어요.

재스퍼 모리슨Jasper Morrison 1959년 영국 런던 출생
으로 영국 왕립예술대학교Royal College of Art를 졸업하
고 1986년 런던에 디자인 사무소를 오픈했다. 2005년 후
카사와 나오토와 슈퍼노멀Super Normal 프로젝트를 시
작했으며 디자인 영역이 매우 넓다. 마지스, 비트라, 알레
시 등 일류 기업 디자인에 다수 참여했다.

재스퍼 모리슨

©Suki Dhanda

무인양품 일을 하기 전에는 무인양품이 어떤 인상이었나요?

런던 매장을 처음 방문했을 때 심플하면서도 추상적인 상품을 보고 한눈에 매료되었습니다. 굉장히 매력적이었어요. 그 당시 런던에는 없던 상품이었습니다. 1991년쯤이었던 것 같아요.

디자이너로서, 생활자로서 무인양품의 매력은 무엇이라고 생각하나요?

전 세계에는 다양한 마케팅 기법이 있습니다. 소비자 입장에서 무인양품의 가장 큰 매력은 브랜딩도 없으며 그 외의 자극적인 마케팅도 없는 간소하고 심플한 상품 구성입니다. 얼마 전 독일 퀼른을 갔을 때 비가 내렸어요. 무인양품을 떠올렸는데 마침 근처에 무인양품 매장이 있어서 레인코트를 구입했어요. 무인양품이라면 아주 평범한 레인코트를 살 수 있다고 확신했거든요. 적절한 품질, 심플한 디자인, 적정한 가격의 레인코트. 최근에는 이런 상품이 매우 드물지 않나요?

스테인리스 알루미늄 전면3중 밀크팬 · 편수냄비
(뚜껑 포함)

스테인리스 알루미늄 전면3중 양수냄비
(뚜껑 포함)

무인양품은 왜 일본뿐 아니라 전 세계에서 사랑받는다고 생각하나요?

바로 앞에서 이야기한 매력 때문이죠. 신뢰도가 높고 다양한 방면에서 합리적인 상품이기 때문입니다. 다른 매장에서 물건을 사는 것이 시간이 아깝다고 느끼는 경우도 왕왕 있어요.

모리슨 씨가 디자인한 무인양품 제품에서 '무인양품다움'을 어떻게 표현했나요? 성공적이라고 생각하나요?

무인양품 제품을 디자인하는 일은 간단하지 않아요. 다른 고객이 의뢰한 디자인과는 전혀 다른 공정이 필요합니다. 저는 '무인양품의 모자'를 쓴 채 디자인에서 어느 정도의 무인양품다움을 내려놓습니다. 그다음에 제 상상을 넘어선 수준에서 어떻게 하면 필요 없는 부분을 덜어내고 심플하게 만들지 생각합니다. 다른 회사 제품의 디자인 작업은 80%, 90% 정도 성공했지만 무인양품 제품의 디자인 작업 성공률은 50% 정도인 것 같습니다.

무인양품에게서 어떤 영향을 받았나요?

무인양품 제품을 디자인하면서 모자람 없이 넉넉한 마음이 들었습니다. 이 감각은 일을 하는 데 매우 중요하며 개인적인 만족도로도 이어집니다. 가격 대비 성능이 굉장히 중요한 시장에서 자신이 디자인한 상품이 판매되어 고객이 구입하는 모습을 보면 매우 보람을 느낍니다.

무인양품과 함께 앞으로 어떤 상품을 만들고 싶나요?

테이블 용품이나 부엌 용품 등 식기 디자인을 더 많이 하고 싶어요. 신발 디자인도 하면 좋을 것 같고⋯. '한정' 무인양품 체어 같은 프로젝트도 좋을 것 같아요.

※이 본문은 서신으로 나눈 인터뷰 내용을 편집한 것입니다.

'18–8 테이블 포크' 등 커트러리 시리즈

벽시계 · 화이트(판매 종료)

Taxi의 시계(메탈 밴드)(좌) 키친 타이머(판매 종료)(우)

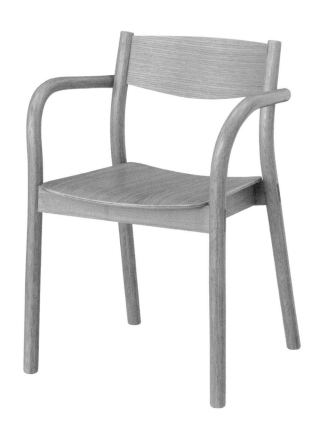

오크 다이닝 테이블 등(좌) 오크 라운지 암체어(우)

무인양품 디자인 2

초판 1쇄 발행 2017년 3월 6일
초판 2쇄 발행 2018년 12월 1일

엮은이 닛케이디자인
옮긴이 이현욱
펴낸이 신주현 이정희
디자인 조성미

펴낸곳 미디어샘
출판등록 2009년 11월 11일 제311-2009-33호

주소 122-040 서울시 은평구 통일로 856 메트로타워 1117호
전화 02) 355-3922 | 팩스 02) 6499-3922
전자우편 mdsam@mdsam.net

ISBN 978-89-6857-072-8 04600
 978-89-6857-065-0 (SET)

www.mdsam.net